跟著山崎亮去充電

踏查英倫社區設計軌跡

山崎亮 & studio-L 著

涂紋凰 譯

コミュニティデザインの源流を訪ねて

studio-Lの英国回覧実記

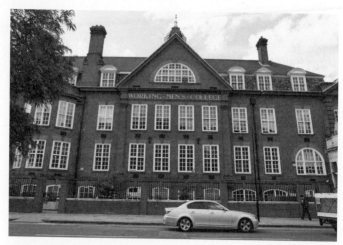

倫敦的勞工大學（Working Men's College）。

我們造訪一八〇〇年代約翰·拉斯金等人曾大為活躍的地方，以及最近的社區設計案例。令人驚訝的是，很多一八〇〇年代的案例仍延續至今。藝術工作者同業工會時至今日仍持續運作，萊奇沃思田園都市以及漢普斯特德田園郊區發展為多彩多姿而且成熟的住宅區。弗雷德里克·丹尼生·莫里斯（John Frederick Denison Maurice）設立的勞工大學，現在仍是很多社會人士學習的場域，艾什比（Charles Robert Ashbee）移居的奇平卡姆登鎮至今仍有銀雕同業工會。歐文（Robert Owen）一手建立的新拉奈克烏托邦小鎮，現在已經成為世界遺產，威廉·莫里斯（William Morris）設計的紅屋也成為很多觀光客必去的知名景點。

（摘自山崎亮〈前言——跨越現代的旅程〉）

跟著山崎亮去充電——
踏查英倫社區設計軌跡

序言　探訪社區設計的源頭／山崎亮　　　　　006

前言　跨越現代的旅程／山崎亮　　　　　　　012

Site1　科尼斯頓鎮與拉斯金博物館——　　　　037
　　　　向拉斯金的晚年學習／山崎亮

Site2　湯恩比館與漢普斯特德田園郊區——　　061
　　　　亨莉塔・巴奈特的社會改良運動／山崎亮

Site3　奇平卡姆登鎮的手工藝同業工會——　　085
　　　　艾什比的美術工藝運動／山崎亮

Site4　倫敦的勞工大學（WMC）——　　　　109
　　　　充滿莫里斯思想的終身學習場域／林彩華

Site5　格拉斯哥瑪姬安寧療護中心——　　　　129
　　　　以非患者的方式生活／西上亞里沙

Site6 可食地景Incredible Edible Todmorden──　　149
為草根活動帶來大幅轉變／醍醐孝典

Site7 羅奇代爾俱樂部──　　171
從孤立到守護高齡人口的在地服務／出野紀子

Site8 CAT（替代技術開發中心）──　　193
主題性設施營運與在地連結／神庭慎次

Site9 達爾斯頓東部曲線花園──　　215
飲食、農業與藝術相互融合的都市型農田／曾根田香

Site10 Impact Hub Westminster──　　239
拜訪《市民經濟》的作者／丸山傑

序言 探訪社區設計的源頭

studio-L負責人：山崎亮（社區設計師）

在社區設計的現場中，經常要召集當地居民反覆對話。此時最重要的，不只是居民在集會中提出意見，還要讓居民有機會了解其他相關案例。如果只是拼湊居民所知的意見，便無法催生獨具魅力的點子。若居民能事先了解國內外已經實踐的相似案例，就能根據這些借鑑檢討自己的想法。參考前人的案例，以自己日常生活為基礎進而思考作法，再加上居民之間互相合作、執行計畫，是非常重要的。

因此，社區設計師必須了解很多案例的實際情形。依照工作坊參與者的意見，在適當的時間點介紹符合需求的案例，能否做到這一點考驗著社區設計師的能力。在參與者討論的想法正要開始發展的那一瞬間，介紹恰當的案例供居民參考，就能影響之後整個計畫的品質。正因如此，社區設計師更應該要熟知國內外的案例，掌握過去曾經執行的計畫。

日本國內的案例相較之下比較容易學習，語言不但互通，也可以到現場考察。然而，國外的案例就不一樣了，即使想調查個別案例，也很難透過書籍或網路了解詳情。因此，studio-L的專案負責人每年都會一起到國外來趟學習之旅。二〇一五年是事務所創立十週年，從這一年開始，每年夏天都會舉辦海外研習之旅。

二〇一五年的視察地點為英國。我們有位工作人員在英國生活了十三年，詳知許多英國國內的案例，這是選擇英國的原因之

一；另一個原因，則是剛好當時我也正在調查工業革命時期英國的各項活動，打算把這些內容匯集成《踏查英倫社區設計軌跡》一書。也就是說，我深深感覺到，無論是現在或兩百年前的英國，都相當值得我輩學習。

本書將英國視察的內容整理成冊。追溯英國工業革命時期以約翰‧拉斯金（John Ruskin）為主的思想家、活動家之軌跡，同時也到處尋訪目前英國正在執行社區設計的相關人員。除了從優秀案例中獲得諸多知識之外，深入了解後發現對方也和日本一樣面臨相似的問題。雖然我們抱著學習案例的心情前往，但對方也會尋求我們的意見。在這層意義上，針對社區設計方面的計畫，我們也認為日本應該更積極和其他國家交換資訊。

英國和日本都在同一個時代中不斷重複著探索的過程，我們也認為日本應該更積極和其他國家交換資訊。

因此，本書能在台灣翻譯出版，我感到很開心。台灣也有很

多社區設計的計畫正在進行，我很高興能告訴台灣的相關從業人員，日本和英國都在針對類似的問題進行規劃。若本書能夠拋磚引玉，讓台灣、英國、日本的社區設計相關資訊得以頻繁交流，那麼將會是我這個編輯莫大的榮幸。

另外，本書內容原為《BIOCITY》雜誌的特輯。在此由衷感謝時報出版社的湯宗勳先生協助翻譯出版本書，同時也向欣然允諾出版計畫的BIOCITY總編輯藤元由記子女士致上謝意。

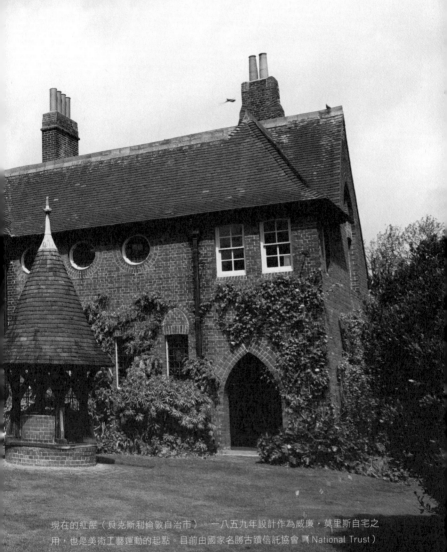

現在的紅屋（貝克斯利倫敦自治市），一八五九年設計作為威廉‧莫里斯自宅之用，也是美術工藝運動的起點。目前由國家名勝古蹟信託協會（National Trust）管理。

跟著山崎亮去充電

踏查英倫社區設計軌跡

跨越現代的旅程

山崎亮

現為studio-L負責人、慶應義塾大學特聘教授。
一九七三年生,愛知縣人。大阪府立大學及東京大學研究所畢業,取得工學博士學位,擁有日本國家考試之社會福祉士資格。
曾任職建築、景觀設計事務所,後於二〇〇五年創辦studio-L。從事「當地問題由當地居民解決」的社區設計工作。主要著作有《社區設計》、《社區設計的時代》、《論街區的幸福》等。

我把自己的工作稱為「社區設計」。所謂的社區設計,包含「和社區的居民一起設計」的意思。設計的對象可以是肉眼可見的物品,也可以是非實體的東西。簡而言之,就是大家一起設計空間或活動。

日本從一九八〇年代開始盛行和社區居民一起設計空間。然而進入千禧年之後,設計空間的機會就變少了。人口、家庭戶數衰減,設計新空間的機會比以前減少很多。因此,不只設計空間,設計事業和活動的社區設計就此登場。針對這一連串的過程,以前在《BIOCITY》雜誌第四十九期〈進化的社區設計〉也有稍微彙整過。

回顧日本的社區設計沿革，從一九八〇年代的參與型設計，更往前推可以追溯到一九六〇年代的地域設計，不過我們從事社區設計最重視的內涵，大多必須追溯到工業革命時代的英國。因此，這次我們把英國在一八〇〇年代從事的各種嘗試當作社區設計的源頭，梳理出現代社區設計可以從中取經的地方。

對「人生」的省思

若以一八〇〇年代為社區設計的源頭，那麼當時的中心人物就非約翰・拉斯金（John Ruskin）莫屬了。其實拉斯金說過的話，也是我從事社區設計工作的原因之一。拉斯金在《給後來者言》（Unto This Last）一書中寫道：「人生（Life）就是最大的資產。」這句話對我有很深的影響。

「Life」這個詞很難翻譯。既表示「生活」又表示「人生」、「生

（左）studio-L的標誌。（右）五十歲的約翰・拉斯金，John Ruskin（一八一九年～一九〇〇年），攝於一八六九年。

命」、「活力」，光這四個詞彙，本身在日文當中就各自有不同的意義。不過，這就表示「Life」同時包含了這四個意義。「Life」是日常生活，是累積日常生活形成的人生，是支撐生活的生命，也是從身體內湧現的活力。拉斯金認為，這些才是最珍貴的資產。拉斯金說：「請把你的生命能量，用在對別人有好影響的事情上。可以這樣度過一生的人，就可以說他的人生非常豐富。」

可能是我太過單純，但是我非常認同拉斯金這句話，所以才會希望自己「能夠度過這樣的人生」。運用生活、人生、生命、活力等資產，持續對人們發揮良好影響，我想度過這樣的人生。

因此，我把自己的事務所命名為「studio-L」。當

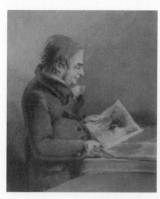
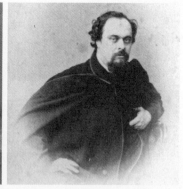

（左）約瑟夫·瑪羅德·威廉·特納（Joseph Mallord William Turner，一七七五～一八五一年）。

繪畫：〈大英博物館版畫室中的特納〉，約翰·湯瑪斯·史密斯，繪於一八二五～一八三〇年。

（右）但丁·加百列·羅塞蒂（Dante Gabriel Rossetti，一八二八～一八八二年）。

然，「L」就是Life的第一個字母。接著，我造訪各地並尋找具體的方法幫助當地居民。剛開始是大阪府的堺市，接著是兵庫縣的家島町，我和地方的居民一起活動，尋找自己人生的運用之道。後來漸漸也會有其他地區的人找我，我就這樣因緣際會的成為支援居民解決地方問題的設計師了，之後我也決定把自己的工作稱為「社區設計」。

拉斯金的系譜

因為有這樣的經歷，所以我直到現在都一直把拉斯金的話奉為圭臬。除此之外，以拉斯金經典名言為行動準則的前人，也是我效仿的對象。譬如，自稱拉斯金弟

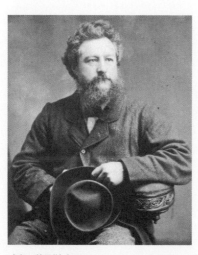

威廉・莫里斯（William Morris，一八三四～一八九六年），攝於一八七七年。

子的威廉‧莫里斯、奧克塔維‧婭爾（Octavia Hill）、阿諾爾德‧湯恩比（Arnold Toynbee）以及受到以上三位影響的諸位活動家。

不僅如此，我對比拉斯金更早出生、影響拉斯金的人也很有興趣。像是身為英國的社會主義之父，也是合作社運動之父的羅伯特‧歐文（Robert Owen）以及宛如拉斯金父親般的湯瑪斯‧卡萊爾（Thomas Carlyle）。

我們的活動受到這些人物莫大的影響。正如拉斯金所說，人生就是最大的資產。接下來我將介紹和拉斯金生活在同一時代值得尊敬的先人，以及他們彼此之間的關聯。

（左）沃爾特‧克蘭恩（Walter Crane，一八四五～一九一五年）。
繪畫：自畫像，繪於一八四五年。
（中）查爾斯‧羅伯特‧阿什比（Charles Robert Ashbee，一八六三～一九四二年），繪於一九○三年。
（右）威廉‧萊瑟比（William Richard Lethaby，一八五七～一九三一年）。

從拉斯金到莫里斯

拉斯金的人生大多被分成四十歲前，以及之後兩個部分。拉斯金前半生以美術評論家之姿活動，後半生則是以社會改良家的身分大展身手。威廉・莫里斯受到他前半生的美術評論家身分影響，而阿諾爾德・湯恩比受到後半生的社會改良家身分影響。另外，兩個時期都有受到影響的人則是奧克塔維・婭爾。

首先，我從莫里斯受拉斯金影響的系譜開始梳理。

莫里斯在拉斯金以美術評論家的身分活動時，受到他的影響，之後又因為拉斯金的思想轉變而投入社會改良運動，可以說是非常忠心耿耿的拉斯金弟子。

身為美術評論家的拉斯金，因為大力讚賞特納的畫

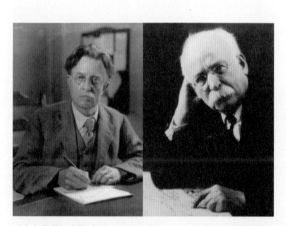

（左）雷蒙・烏溫（Raymond Unwin，一八六三～一九四〇年），攝於一九三二年。

（右）埃比尼澤・霍華（Ebenezer Howard，一八五〇～一九二八年）。

而在美術界受到矚目。他對受到特納影響的前拉斐爾派年輕藝術家們給予好評，為他們創造出能活躍於美術界的契機。莫里斯不僅和但丁・加百列・羅塞蒂等前拉斐爾派的成員一起行動，連結婚對象都是和這個團體合作過的模特兒。

莫里斯婚後打造自宅「紅屋」（Red House）時，也請前拉斐爾派的成員協助裝潢和家具設計。另外，他以這個時期開發的設計為基礎，製造自己的公司「莫里斯商會」的系列商品。莫里斯商會最知名的商品就是「柳枝壁紙」。除此之外，該商會還製造生產許多美麗的商品，和工廠大量製造的粗劣商品做出市場區隔。

萊瑟比、阿什比、克蘭恩、霍華、烏溫等人紛紛受到這股潮流影響。萊瑟比創辦聚集藝術家與設計師的「藝術工作者同業工會」（AWG）。設立工會聚集以細膩手法從事創作的創作人，莫里斯對這一點很有共鳴，於是親自擔任AWG的職業訓練師。

（左）AWG內部的阿什比銅像。（右）AWG內部的莫里斯銅像。

藝術工作者同業工會（AWG）的內部裝潢。

阿什比同時受到拉斯金與莫里斯的影響。他在後述會提到的湯恩比館主辦閱讀拉斯金著作的讀書會，在莫里斯的商會影響下，設立「手工藝工會學校」（HCS）。在倫敦大為活躍的阿什比，被萊瑟比創辦的AWG聘為職業訓練師。阿什比成為倫敦代表性的創作人之後，漸漸萌生在郊區投入創作的念頭。因此，他帶領共計一百五十名的職人與家人大舉搬遷到奇平卡姆登（Chipping Campden）這個村落居住。

克蘭恩是受前拉斐爾派影響的畫家，他也以職業訓練師的身分，參與萊瑟比創辦的AWG。克蘭恩整合前拉斐爾派以及莫里斯、萊瑟比推行的活動，將之定義為美術工藝運動（Arts and Crafts Movement）。他還召集當時的創作人，一起舉辦「美術工藝展」。當時的主辦單位，就是克蘭恩等人創辦的「美術工藝展協會」（A&C展協會）。透過一連串的展覽，美術工藝運動推廣至英國海內外，對之後的設計帶來莫大影響。霍華則是受到莫里斯影響的都市規劃師；除此之外，他同時也受到拉斯金、歐文所說的理想都市影響。倫敦境內的工廠增加，貧民窟也隨之增多，對於人們已經無法過著舒適生活感到危機的霍華，提出結合田園與都市優點的「田園都市」構想。全世界第一個實踐田園都市的地方就在萊奇沃思（Letchworth），由建築師烏溫負責設計。

烏溫也受到拉斯金的影響。拉斯金和莫里斯讚頌中世紀人們的生活與工作方式，讓烏溫很有共鳴，因此他把萊奇沃思田園都市的街道設計成中世紀的英國風格。另外，烏溫在結束萊奇沃思的設計工作之後，也繼續負

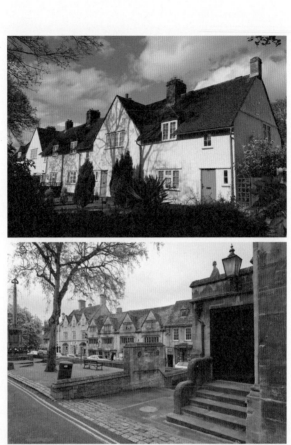

（上）現在的奇平卡姆登。（中）現在的萊奇沃思。（下）現在的漢普斯特德。

責下一個開發的漢普斯特德（Hampstead）田園郊區的設計。

莫里斯的後半生就像是要追上拉斯金一樣，一頭栽進社會改良的工作。不只要推出美麗的商品，他也開始追求設計理想的社會。受到熱衷於社會主義運動的莫里斯影響，打算在田園地區打造理想社會的阿什比，擷取都市與田園優點打造理想都市的霍華與烏溫，就是這個時代的一大特徵。

從拉斯金到婭爾

奧克塔維・婭爾女士兒時曾在美術評論家拉斯金門下學習繪畫，長大成人之後獲得轉為社會改良家的拉斯

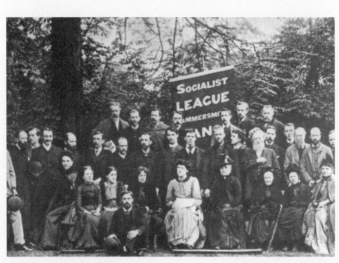

投身於社會主義運動的莫里斯。

金支援從事住宅改良運動。婭爾不只受到拉斯金影響。她的祖父和羅伯特‧歐文是朋友，所以兒時曾與歐文見過數次面。另外，她還受到約翰‧弗雷德里克‧丹尼生‧莫里斯（John Frederick Denison Maurice）影響，莫里斯創辦勞工大學時，婭爾曾任該校的事務員。順帶一提，前拉斐爾派的成員和拉斯金都曾在這所勞工大學任教。

在這種多重影響之下成長的婭爾，展開貧困區域狹小住宅的改良運動。改善不衛生的住宅環境，設定低廉的租金讓原本的居民不須搬遷，培養支援居民生活的女性職員，實踐在倫敦的貧困區域中創造優質住宅的目標。

這樣的活動剛好和當時創辦的慈善組織協會理念相

（左）哈瑞克‧蘭斯基牧師（Hardwicke Rawnsley，一八五一～一九二〇年）。
（中）亨莉塔‧巴奈特（Henrietta Barnett，一八五一～一九三六年）。
（右）奧克塔維‧婭爾（Octavia Hill，一八三八～一九一二年）。

近，所以婭爾也曾參加該協會的活動。該協會創辦時，大部分的資金都由拉斯金提供，深受拉斯金影響的婭爾也在協會當中擔任活動的中心人物。此時，輔佐婭爾工作的人，就是亨莉塔·巴奈特（Henrietta Barnett）。巴奈特日後發起讓大學生和知識分子住進貧困地區，藉此改善環境的「睦鄰運動」（Settlement Movement）。

另外，婭爾後半生投入國家名勝古蹟信託協會（National Trust）的設立工作，守護擁有豐富自然環境與珍貴歷史的地區，不被民間財團開發。國家名勝古蹟信託協會的理念獲得許多知識分子的共鳴，至今仍擔負守護全世界珍貴環境的角色。國家名勝古蹟信託協會的創辦人包含婭爾總共有三位，其中一位創辦人哈瑞克·蘭斯基曾經在大學時上過拉斯金的課。因為這層關

（左）阿諾爾德·湯恩比（Arnold Toynbee，一八八九～一九七五年）。
（右）巴奈特夫婦（Samuel & Henrietta Barnett），攝於一九〇五年。

（上）現在的勞工大學。（下）婭爾最早參與改善計畫的三棟住宅如今的樣貌。

係，所以拉斯金將蘭斯基介紹給婭爾。拉斯金很高興婭爾和蘭斯基等人創辦國家名勝古蹟信託協會，甚至幫這個團體的活動撰寫推薦文。

從拉斯金到湯恩比

受社會改良家拉斯金影響的代表性人物非阿諾爾德．湯恩比莫屬。一般認為，他是第一個使用「工業革命」這個詞彙的人。為了改善工業革命帶來的社會問題，湯恩比從年輕的時候就開始投入睦鄰運動。很可惜的是他在三十一歲時就英年早逝，他的遺志由巴奈特夫婦繼承。

巴奈特夫婦繼承湯恩比的遺志，設立了睦鄰運動的

現在的湯恩比館。

據點「湯恩比館」。太太亨莉塔‧巴奈特營運湯恩比館的同時，也參與白教堂美術館（Whitechapel Gallery）的創辦。另外，如前文提到的，阿什比曾在湯恩比館舉辦拉斯金著作的讀書會，館內的空間也進行過倫敦貧困住宅的社會調查。

亨莉塔‧巴奈特協助奧克塔維‧婭爾的活動時，開始對社會改善事業產生興趣。她對婭爾非常尊敬，甚至把「奧克塔維」加進自己的名字，原本也打算像婭爾一樣終身不婚。然而，就在和婭爾介紹的薩繆爾‧巴奈特共事之後，就下定決心結婚了。

這位亨莉塔女士後半生投入漢普斯特德田園郊區的構想。漢普斯特德是婭爾等人創辦的國家名勝古蹟信託協會想守護的地區之一。為了保護石楠荒原的地貌，漢

現在的白教堂美術館（Whitechapel Gallery）。

普斯特田園郊區計畫打算在附近打造自然環境豐富的住宅區。設計工作交給曾經在霍華手下設計萊奇沃思（Letchworth）田園都市的烏溫。因為他是深受莫里斯影響的建築師，最了解如何在尊重石楠荒原的自然景觀之下設計住宅。

完工後的漢普斯特德田園郊區被譽為英國最成功的住宅區。自此之後，理想都市的構想都會參考霍華的萊奇沃思和亨莉塔的漢普斯特德兩大案例。

在拉斯金之前

對後世產生莫大影響的拉斯金，自己也受到很多人物影響，在此我想稍作介紹。影響拉斯金的人物之一就是羅伯特‧歐文。歐文以治理新拉奈克（New Lanark）這個工廠村落而知名。另外，工廠村內的商店

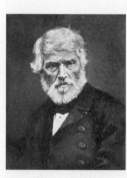

（左）湯瑪斯‧卡萊爾（Thomas Carlyle，一七九五～一八八一年）。
（右）羅伯特‧歐文（Robert Owen，一七七一～一八五八年）。

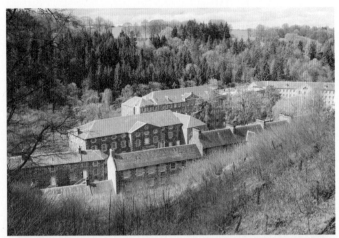

（上）現在的新拉奈克。（下）新拉奈克的商店。

衍生出的共同採購組織成為合作社的原型，歐文的弟子們組成羅奇代爾先驅者合作社（Rochdale Pioneers Co-operative）。這個組織後來成為生活合作社的起源，也成為擴展至全世界的合作社組織的原型。

歐文所思考的理想都市樣貌，後來成為霍華構想田園都市時的參考，歐文的理想社會變成英國的社會主義，深深影響了拉斯金與婭爾。然而，歐文的社會主義在當時還只是空想，和夏爾・傅立葉、聖西門一樣，被後世的馬克斯和恩格斯揶揄為「烏托邦社會主義」。

這裡還可以再舉出另外一位對拉斯金產生影響的人物，那就是湯瑪斯・卡萊爾。卡萊爾三十歲左右時與歌德魚雁往返，是一位深受歌德影響的歷史學家。而拉斯金一樣在三十幾歲的時候，開始與卡萊爾通信，這也促進了拉斯金的思想成長。尤其他扮演將中世紀社會各種優點傳達給拉斯金的角色，對肯定同業工會工作模式的拉斯金造成莫大影響。

拉斯金以美術評論家的身分向卡萊爾報告自己的工作，而卡萊爾代替拉斯金的亡父一路引導他成長。拉斯金在信中經常常用「親愛的父親大人」稱呼卡萊爾。拉斯金從美術評論家轉變為社會改良家的其中一個原因，可以說源自與卡萊爾的思想交流。

（上）現在的卡萊爾府邸。（下）現在的羅奇代爾合作社。

因為現代化而被遺忘的拉斯金等人

像這樣有許多同時代的前人，在英國居住、工作、度過一生。他們之間互相影響，留下許多新時代需要的知識與經驗。然而，時代的潮流卻朝著和當初前人的目標大相逕庭的方向流去。他們一直想避免的機械化如火如荼地發展，工廠林立、資本主義加速、貧富差距擴大。拉斯金等人所構想的社會被諷刺是「幻想」、「只不過是烏托邦」。在那之後經過一百年，拉斯金等人的主張並未成為主流，而且還被多數人遺忘。

然而，「現代」社會本身已經岌岌可危。歐文和拉斯金等人的社會觀當初被批評為幻想型的社會主義，結果現在看來馬克斯和恩格爾等人自認為科學的社會主義才是一場幻影。現代社會不斷反覆追求效率和經濟成長，最後甚至威脅到地球環境。市民的社會參與愈來愈少，人口集中在大都市，其他地區的經濟狀況則持續疲軟。即使如此，我們還是要把這樣的社會延續到未來嗎？這才是不切實際的「烏托邦」吧！

正因為如此，我才會想要回溯過去被批評為「只不過是幻想、烏托邦」的拉斯金等人的足跡。一般認為非常實際的近世，現在看起來卻像幻想一樣，或許過去被批評為空想的拉斯金等人的主張中，其實才含有對未來的展望。他們的問題意識是否仍然有效？從他們的解決方法中，是否可以找到解決當代問題的線索？這是我希

約翰・拉斯金周邊關係圖

製作：山崎亮／編排：studio-L藤山綾子

JWV私慾

羅伯特・歐文

透過對理想的嚮往而相連繫

約翰拉金

湯瑪斯・卡萊爾

英國社會批判主義的思想相互連繫

透過活動的影響

設立

慈善組織協會

地區的蒐集集人

地區的蒐集集人

奧克塔維婭・希爾

基督教社會主義

事務工作

國家名勝古蹟託管會

在拉斯金思想主軸拉斯金議事會

勞工大學

講師

FD莫里斯

威廉・莫里斯

A&C

R島溫

工會HCS

CR阿什比

設立

前拉斐爾派

JM特納

WR萊塞比

AW工會

設立

埃比尼澤・霍華

WR克蘭恩

A&C展協會

T巧當

萊奇沃思

漢普斯特德荒野

漢普斯特德GS

C布思

湯恩比館

巴奈特夫婦

WCA白救堂美術館

阿諾爾德・湯恩比

生活合作社

羅奇代爾先驅者合作社

合作社的方式

約翰拉金全新世界

中心人物
相關人物
相關人物
相關組織與場所
↑ 影響
← 連結

033　前言／跨越現代的旅程

望能探討的重點。

踏查英倫社區設計軌跡

抱著以上的問題意識與希望，我們決定展開英國之旅。這次我們造訪一八〇〇年代拉斯金等人大為活躍的場所以及最近的社區設計案例。令人驚訝的是，很多一八〇〇年代的案例至今都依然維持原本的功能。藝術工作者同業工會現在仍然持續運作，萊奇沃思田園都市與漢普斯特德田園郊區擁有更加豐富的自然環境，形成成熟的住宅區。莫里斯的勞工大學現在仍是很多社會人士學習的場所，阿什比移居的奇平卡姆登鎮至今仍有銀雕同業工會。歐文的新拉奈克成為世界遺產，莫里斯的紅屋也是很多觀光客必訪的景點。

如前述提到的，拉斯金在四十歲左右從美術評論家轉為社會改良家。剛好在這個時期，有一群人從日本到英國視察。自一八七二年的八月至十一月，為期三個月，岩倉使節團都在英國視察。經過明治維新，意欲達成現代化的時候，東京新政府把大部分的領導人物都派至國外，去視察已經完成現代化的歐美國家。當時，以位居副首相的岩倉具視為首的岩倉使節團，由木戶孝允、大久保利通、伊藤博文等一百名以上的成員組成，歷時

兩年遊歷美國與歐洲。為了日本這個國家的下一個百年，造訪當時最先進的歐美國家，回國後這些成員的確如原訂計畫一一實踐新國家的型態。

studio-L已經成軍十週年。為了思考社區設計的下一個十年，我和眾多計畫主持人花兩週的時間遊歷英國各地時，腦中的一隅總是不忘岩倉使節團。我們和岩倉使節團無法相比，不論天數和人數、視察領域都是小規模。不過，從十九世紀的英國取經並思考未來的共通點，讓我覺得非常暢快。

久米邦武是岩倉使節團的一員，他著有描述視察部分情形的《歐美踏查紀實》一書。透過這本書，我們可以遙想並感受當年使節團的視察地點。為了向先人表達敬意，我把這本書的主題訂為《踏查英倫社區設計軌跡》。如果能透過這份笨拙的體驗紀實，讓讀者思考今後的社區樣貌，將會是我無比的榮幸。

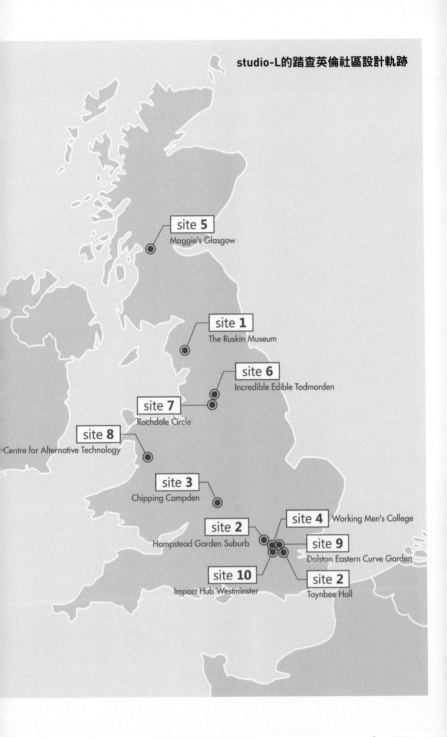

studio-L的踏查英倫社區設計軌跡

site **5**
Maggie's Glasgow

site **1**
The Ruskin Museum

site **6**
Incredible Edible Todmorden

site **7**
Rochdale Circle

site **8**
Centre for Alternative Technology

site **3**
Chipping Campden

site **4** Working Men's College

site **2**
Hampstead Garden Suburb

site **9**
Dalston Eastern Curve Garden

site **10**
Impact Hub Westminster

site **2**
Toynbee Hall

科尼斯頓鎮與拉斯金博物館——
向拉斯金的晚年學習

山崎亮

現為studio-L負責人、慶應義塾大學特聘教授。

一九七三年生,愛知縣人。大阪府立大學及東京大學研究所畢業,取得工學博士學位,擁有日本國家考試之社會福祉士資格。

曾任職建築、景觀設計事務所,後於二〇〇五年創辦studio-L。從事「當地問題由當地居民解決」的社區設計工作。主要著作有《社區設計》、《社區設計的時代》、《論街區的幸福》等。

如何度過晚年

過了四十歲之後，我開始思考自己晚年應該在哪裡生活。我在這之前明明從來沒有想過這個問題，現在卻模模糊糊又確實地開始思考自己該如何度過晚年。

真是不可思議啊！

應該要住在市中心和朋友一起熱熱鬧鬧地過日子，還是要住在農村，在大自然裡過著悠閒的生活呢？抑或是住在郊外種一小片田、整理庭院，心血來潮時就到市中心去呢？要住在空間寬廣的大房子，還是樸素乾淨的小房子呢？我應該要乾脆地結束工作，還是保留可以享受的範圍，慢慢持續現在的工作呢？每個選項都難分優劣。

我愈煩惱就愈在意過去的案例。歷史上的人物到了晚年，都在哪裡過日子呢？對了，拉斯金的晚年是怎麼度過的？

在拉斯金墓前祈禱的筆者。

拉斯金在倫敦出生並成長，長時間住在都市，也曾在此大為活躍。然而，他五十二歲時，為了養病而移居科尼斯頓鎮。之後，晚年就在此度過。

拉斯金選擇度過晚年的科尼斯頓鎮，究竟是什麼樣的地方？他在那裡過著什麼樣的生活？令我非常在意。

所以我決定馬上造訪科尼斯頓鎮的布蘭特伍德（Brantwood）。

布蘭特伍德

科尼斯頓鎮是一個小村落，位於英國湖區之一的科尼斯頓湖岸邊。中心區有一個觀光諮詢處，前方的道路就命名為「拉斯金大道」。與拉斯金大道平行、面朝湖水的道路是環湖大道，這條路上有「約翰拉斯金學校」。村落中心區附近有「拉斯金博物館」，博物館後面有拉斯金參與營運的「科尼斯頓會館」。另外，觀光諮詢處附近有教堂，「拉斯金之墓」就在這裡。科尼斯頓就是一個到處都有拉斯金身影的小鎮。

拉斯金度過晚年的住宅，位於小鎮中心正對面、隔著湖的另一頭。那一帶稱為布蘭特伍德，拉斯金的住宅就建在布蘭特伍德的小山丘上。拉斯金當時只是聽聞「布蘭特伍德小山丘上的房子要賣，那裡可以瞭望湖景和

山景」，完全沒有到現場探勘，就直接以一千五百英鎊買下房子。

購買後才造訪現場的拉斯金，一定覺得景色一如所想而非常滿意吧！現在以觀光客的身分造訪該住宅，仍然可以看到令人感動的風景。沿著往山丘蜿蜒而上的緩坡走，就可以看到拉斯金的宅邸。現在已經不走以前的正門，而是從後面靠近廚房的側門進入住宅。從這裡看出去的景色非常美，在此地可以眺望被拉斯金稱為「歐德曼」的山與柯尼斯頓湖。

從側門進入宅邸之後，馬上就有一個小規模的商店。我閱讀這裡販售的小手冊之後嚇了一跳。這上面記錄了這座宅邸由誰在何時建立，移轉給誰之後擴建等所有過程。英國真是個了不起的國家啊！以下我先描述一下小手冊的內容概要：

首先，一七九七年湯瑪士・伍德維爾在此地建了一座

科尼斯頓湖。

小屋。一八二三年賽謬・克林頓獲得這座小屋。一八二七年安・克布里買下這棟房子，一八三○年時由他的女兒繼承。

一八四五年，克布里的女兒過世，財產管理人決定把這棟房子租給喬瑟雅・哈德遜。一八五三年時，威廉・詹姆士・林頓買下這棟房子。林頓曾經稍微擴建這棟房子，他移居美國之後，

一八七一年就由約翰・拉斯金買下。如前面提到的，拉斯金連房子都沒看就買了，當時拉斯金五十二歲。

拉斯金購買布蘭特伍德的住宅之後，和表妹喬安・賽瓦（Joan Severn）以及她的丈夫亞瑟・賽瓦一起生活。喬安照顧拉斯金，而丈夫亞瑟則繼續以畫家的身分創作。現在的布蘭特伍德是擁有三十個房間以上的大宅邸，但當初拉斯金購買時，是一棟八個房間的普通住宅（即使如此也已經很寬敞了）。拉斯金雖然覺得這樣就已經足夠，但是據說賽瓦夫妻還是用了拉斯

科尼斯頓鎮。

金的錢購買土地並擴建住宅，花了五十年的時間改造成現在的大宅邸。

很多人來拜訪移居到科尼斯頓的拉斯金。在前拉斐爾派大為活躍的伯恩·瓊斯夫妻、霍爾曼·亨特，以及美術工藝運動的旗手沃爾特·克蘭恩，都曾經來此探望拉斯金。就連生物學家查爾斯·達爾文都來過三次！就算移居遠離都市的地方，老友還是常常來探視，想必他一定過著很快樂的生活吧！不過，據說拉斯金嚴禁在宅邸裡抽菸，所以來探視他的友人都要走下山丘在湖畔抽菸。

拉斯金宅邸

我們來看看宅邸的內部吧！進入正面玄關之後會看到玄關

從側門看過去的湖畔風景。

（上）拉斯金大道的路牌。（下）約翰拉斯金學校的入口。

大廳，左邊是舊餐廳，後面通往廚房和側門；另一方面，玄關大廳的右側是拉斯金的工作室和書房。工作室內陳列著據說拉斯金在大學講課時曾經使用的巨大花草繪畫，氣勢非常磅礴。

另一方面，書房內擺放拉斯金用過的書桌和收藏繪畫的收納櫃。據說拉斯金把掛在牆上的繪畫放在收納櫃中保存並定期更換。收納櫃中除了拉斯金自己的畫作以外，還收藏特納以及前拉斐爾派畫家的作品。書房裡共有四個書櫃，拉斯金以書櫃分類藏書：兩扇窗戶之間的書櫃收藏博物學和植物學的書籍，暖爐兩旁則是參考書和歷史書籍。

書房的後面有餐廳，是一個從凸窗可以看到美麗山景和湖景的空間。正中間有一張十人座的餐桌，牆上掛著五歲時的拉斯金與雙親的畫。舊餐廳位於廚房旁，但新餐廳離廚房有點距離，這個餐廳一定是有客人來時使用的空間吧！

拉斯金與喬安・賽瓦，攝於一八九二年。

（上）亞瑟描繪的科尼斯頓之夜，繪於一八七六年。（下）擴建過的亞瑟的工作室。

也就是說這座宅邸的一樓，設計成進入玄關之後的左側為私人空間，右側為公共空間。另一方面二樓的寢室總共有兩個房間，一間是拉斯金的寢室，另一間是客房。兩個房間左右對稱，據說拉斯金如果連日失眠，就會換到另一個房間睡。兩個房間都在床邊掛滿特納的畫。

以上是拉斯金專用的空間。不過，布蘭特伍德除此還有二十個以上的房間，那些房間都是表妹賽瓦夫婦使用拉斯金的資金擴建而成。丈夫亞瑟是一名畫家，他在宅邸中打造了寬敞的工作室。表妹喬安雖然照顧拉斯金晚年的生活，但在拉斯金逝世後，便逐一賣掉拉斯金宅邸中的遺物，結果使得拉斯金的收藏四散。幸運的是，其中大多數的藏品都由拉斯金的追隨者懷特‧豪斯先生收購，其實這棟布蘭特伍德宅邸也是被他所收購，現在為了讓更多人參觀所以對外開放。

七十五歲時的拉斯金與霍爾曼‧亨特，攝於一八九四年。

（上）正面玄關。（下）餐廳。

| **Site1 科尼斯頓鎮與拉斯金博物館**

（左上）在布蘭特伍德的書房中，繪於一八八二年。（右上）收藏繪畫的收納櫃，後面是書桌。（左中）拉斯金的工作室。（右中）拉斯金的寢室。牆上是特納的畫。（下）拉斯金的書房。書櫃由左至右分別收藏博物學、植物學、參考書、歷史書等書籍。

教學庭園

拉斯金宅邸旁有一個名為「教學庭園」的庭院。這是拉斯金自己打造的庭園。就地取材用當地的板岩堆成矮牆，或者做成長凳。植栽感覺像廚房小菜園，充滿對生活有助益的植物是該庭園的一大特徵。拉斯金說這是為了一個人自給自足，可採收必要糧食的庭園大小。因為自己一個人可以做的事情有限，這個庭園同時也可以學習到如何與他人合作。在庭園裡工作，抬起頭時可以眺望山景和湖景，其實也是一大享受。

教學庭園。

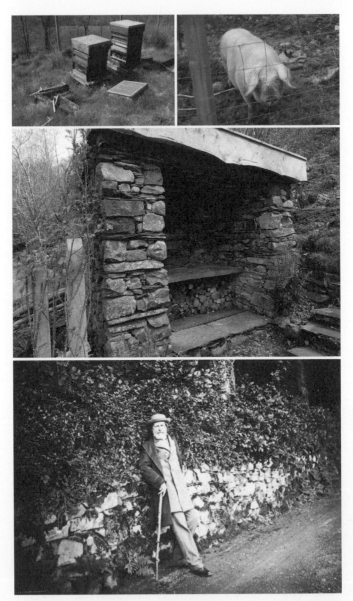

（左上、右上）養蜂與養豬。（中）板岩做的長凳。（下）站在布蘭特伍德石牆前的拉斯金，攝於一八八五年。

羅森廣場

布蘭特伍德附近有一個很像公園的「羅森廣場」。

藝術家團體「Grizedale Arts」就是以此地為據點，該團體在也曾參與二〇〇六年的越後妻有「大地藝術季」 *。羅森廣場雖然是公園，但大部分都是山林地。

藝術家在此一點一滴開墾土地、打造庭園、堆砌石牆、採收蜂蜜，甚至還養豬。在這個公園裡，隨處可見藝術作品。

* Grizedale Arts的七位創作人認為應該活化深山的山頂聚落，因此決定在聚落中居住一個月以上，為當地居民帶來思考的機會，思索要用工藝、飲食或是觀光來發展聚落。計畫的過程透過網路公開，在英國的藝術季Liverpool Biennial也發表過相關內容。

Grizedale Arts中心。以中央的排水道為界，可區分成舊石牆（右側）與擴建的部分。

Grizedale Arts的據點，是從當初快要倒塌的石砌小屋擴建而成的建築物，內部有廚房、餐廳、客廳、圖書室等空間。旁邊的黑色建築物內可以燒製陶器，可以在園區內的木造立方體小屋中，體驗做陶藝的樂趣。

Grizedale Arts的凱特莉娜女士帶我們參觀公園，並且用在家庭菜園採收的蔬菜製作沙拉與義大利麵招待我們。我們在餐廳享用餐點，而我在餐廳的櫃子發現拉斯金香菸，那好像是當時在美國販售的香菸。最討厭抽菸的拉斯金頭像，被印在菸盒上，不知道本人看到會作何感想？

Grizedale Arts中心內備有房間，讓藝術家可以在此留宿並創作。每個房間都以不同的主題裝潢，其中一個房間貼著威廉·莫里斯設計的「柳枝壁紙」。這裡備有三件讓留宿者使用的睡衣，睡衣背面分別繡上「UNTO」、「THIS」、「LAST」三個

在溫室採收蔬菜的凱特莉娜女士。

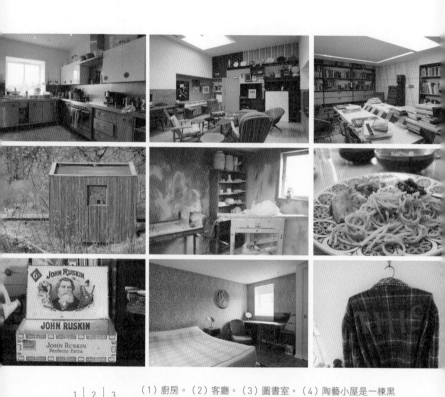

1	2	3
4	5	6
7	8	9

（1）廚房。（2）客廳。（3）圖書室。（4）陶藝小屋是一棟黑色建築物。（5）陶藝小屋的內部樣貌。（6）午餐是義大利麵。（7）拉斯金香菸。（8、9）住宿用的房間張貼著「柳枝壁紙」以及繡有「THIS」的睡衣。

單字，加起來就是拉斯金的名著《給後來者言》（Unto This Last）。

拉斯金博物館

科尼斯頓山中富含板岩，所以這個區域有很多建築物整體都使用板岩建材。圍繞在住宅周邊矮牆、田邊的石牆和牧場的柵欄都是由板岩堆砌而成。以前這裡曾經因為板岩加工的產業而繁榮一時，所以拉斯金也建議區民使用板岩做手工藝。為此，拉斯金和當地居民分享自己擁有的藏書與繪畫，希望能提升工藝品的品質。另外，拉斯金自己非常喜歡礦石，從小就有把礦石當作「山的碎片」收集的習慣，所以他在科尼斯頓也找到各

拉斯金博物館。

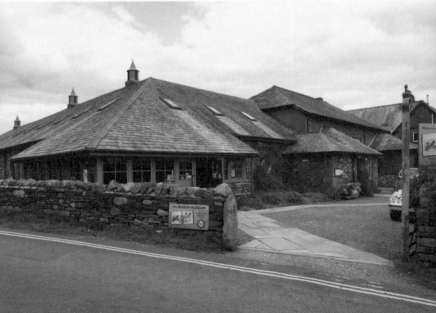

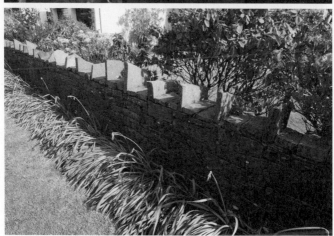

（上）拉斯金博物館內部樣貌。（下）板岩堆砌而成的石牆。

種礦石並加入自己的收藏中。

拉斯金博物館中，展示著讓人們了解這些過程的收藏品。博物館展示科尼斯頓的板岩產業與拉斯金的嗜好如何相互融合，民眾可以參觀當地歷史與拉斯金的收藏。

科尼斯頓會館

拉斯金博物館的後方有「科尼斯頓會館」。據說拉斯金曾在此幫當地勞工上課，和當地居民一起學習。會館現在由Grizedale Arts負責營運管理。

會館正面的右側有圖書室，左側有一間名為「HONEST SHOP」的商店。如字面所示，這是消費者自己誠實付費的無人商店。這裡陳列著當地居民手工製作的雜貨，消費者只要把購買的東西記錄在筆記本裡，然後把費用投入存錢筒即可。這裡也販售Grizedale Arts製作的拉斯金肖像陶器存錢筒，大概是在羅森廣場的陶藝小屋裡製作的吧！售價是七英鎊，大概等於一千三百日圓。當然，我也買來當作紀念品。

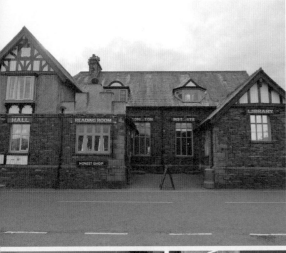

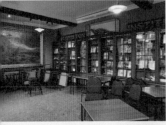

		2
1		3
4		
5		6

（1）科尼斯頓會館的圖書館（右）與「誠實商店」（左）。（2）架子上陳列著手工製作的雜貨。（3）發現拉斯金肖像存錢筒。（4）科尼斯頓會館的集會室。（5）講堂。（6）圖書館。

往後走裡面有一間集會室。這裡是市民活動團體集合的地點，書架上陳列介紹各個團體的物品。其中也有介紹 Grizedale Arts 的書架，那裡陳列著拉斯金的陶器存錢筒。

再往裡面走會看到廚房和講堂，可以在此製作餐點、舉辦演講。這些空間自拉斯金搬來這裡之後就有了，直到今天依然存在。從這一點就可以了解晚年的拉斯金，非常積極和當地居民交流。

拉斯金之墓

一九〇〇年一月二十日，拉斯金在布蘭特伍德嚥下最後一口氣。科尼斯頓在村落的正中央有一個隸屬教區的教堂，拉斯金的遺體就埋在這個教堂。拉斯金之墓現在仍埋在教堂後方，這裡並不是什麼特別的地方，拉斯金的墓碑就建在當地居民的墓地裡。

我一邊打掃拉斯金的墓、祈禱他的冥福，一邊思考著。拉斯金建構影響全國的思想，連海外都有追隨者，他晚年選擇在被美麗風景圍繞的科尼斯頓住宅中度過。據說拉斯金在布蘭特伍德時，每天書寫超過二十封以上的信件。他從這裡和世界各地的弟子們通信，偶爾招待從倫敦來訪的賓客。他也會前往科尼斯頓的市中心，在

會館幫當地居民上課，一起思考工作的模式。

據說，拉斯金當時曾告訴鎮上的勞工「合作比競爭更重要」，和他者競爭只會讓欲望不斷膨脹，如此一來就無法走向永續發展的未來；相反地，如果和他人合作，就會愈來愈尊敬對方，也會因此建構起豐富的人際關係。也就是說，拉斯金是在傳達社區的重要性。除此之外，他還曾和當地勞工說道：

「碳元素可以是煤炭，也能變成鑽石。人類也一樣。如果沒有精煉，就會變成煤炭，這樣只會被燃燒殆盡，淪為工業革命的勞力。你們只要努力，也能成為鑽石。」

如何度過晚年

拉斯金的晚年似乎過得很愉快。在都市度過熱鬧的晚年雖

拉斯金之墓。

然也很不錯，但是像拉斯金這樣慢慢和村落居民交流的晚年也很有魅力。和一群相知相惜的人們相處、彼此對話，和他們長眠於同一塊土地。我不可能永遠都在日本全國奔波，人生的最後一段路，我要在什麼樣的社區中度過呢？從「最後的社區」思考晚年的生活方式感覺也不錯。如此一來，就能具體想像出自己想住的地區，甚至還能預見住宅的房間數、配置、庭園的樣子！

我好像開始期待晚年的生活了。我暫停撰寫原稿的工作並抬起頭，發現在英國買的紀念品──拉斯金肖像的陶土存錢筒正在看著我。放心吧！我一定也會把你也帶去我安度晚年的地方。

參考文獻

1 | ジェイムズ・S・ディアダン《ラスキンの多面体》高橋昭子ほか訳、野に咲くオリーブの会・二〇〇一年
2 | James Dearden, *John Ruskin: A Life in Pictures*, Sheffield Academic Press,1999
3 | James Dearden, *Brantwood, The Ruskin Foundation*, 2009
4 | Jonathan Griffin and Adam Sutherland, *Grizedale Arts: Adding Complexity to Confusion*, Grizedale Books, 2009

湯恩比館與漢普斯特德田園郊區——亨莉塔‧巴奈特的社會改良運動

山崎亮

現為studio-L負責人、慶應義塾大學特聘教授。

一九七三年生，愛知縣人。大阪府立大學及東京大學研究所畢業，取得工學博士學位，擁有日本國家考試之社會福祉士資格。

曾任職建築、景觀設計事務所，後於二〇〇五年創辦studio-L。從事「當地問題由當地居民解決」的社區設計工作。主要著作有《社區設計》、《社區設計的時代》、《論街區的幸福》等。

強勢的女性

亨莉塔‧巴奈特（一八五一～一九六三年）以奧克塔維‧婭爾左右手之姿，投入住宅改善運動與慈善組織協會的活動，之後又以薩繆爾‧巴奈特之妻的身分，在湯恩比館引領睦鄰運動。光是這樣就已經可以說是成績斐然了，但她之後仍然繼續主導漢普斯特德田園郊區的開發，打造出全世界最成功的郊外住宅區。

距今一百年前的英國，女性應該很難能夠如此活躍。亨莉塔究竟是什麼樣的人呢？我們詢問在湯恩比館以及漢普斯特德遇見的專家們，每個人都異口同聲地說：「她是一位非常強勢的女性。」真是令人好奇的人物啊！

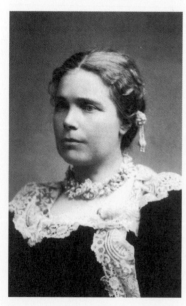

三十幾歲時的亨莉塔。

亨莉塔・羅蘭德

一八五一年，亨莉塔・羅蘭德（Henrietta Rowland）誕生在一個環境富裕的家庭中，她是八個兄弟姊妹當中最小的孩子。母親產下亨莉塔十六天之後就去世了。

當時，就算是有錢人家的孩子，女性也鮮少有受教育和外出工作的機會。那個時代的女性幾乎都沒有上學，但亨莉塔堅持去上課，所以她總是待在小學教室的角落聽講。從這個時候開始，就已經可以看出她「強勢」的性格了。

詹姆斯・辛頓（James Hinton）既是耳鼻喉科醫師又是哲學家，亨莉塔十六歲時，在傳承辛頓思想的寄宿學校學習。她在此求學時曾探訪救濟院，到貧民窟從事社會工作，因為這些經驗讓亨莉塔開始對社會問題產生興趣。

十九歲時，她成為致力於解決社會問題的慈善組織協會成員，在奧克塔維・姆爾負責的地區開始大展身手。一起工作的時候，姆爾不斷向亨莉塔介紹約翰・拉斯金的思想。亨莉塔非常尊敬姆爾，也對姆爾介紹的拉斯金思想為之傾倒。

亨莉塔在幾年後與薩繆爾結婚時，把自己的名字改成「亨莉塔・奧克塔維・威士頓・巴奈特」。也就是說，她把自己最尊敬的奧克塔維，加進自己的名字。

前往白教堂區

某天，亨莉塔受邀參加婭爾主辦的生日會，在會場中認識了薩謬爾。兩人雖然坐在一起，但是亨莉塔對大她六歲的薩謬爾只有「又土又不起眼的老頭」的印象。從這種表達方式，也可以看出亨莉塔「強勢女性」的形象。另一方面，薩謬爾非常好奇亨莉塔在辛頓、婭爾與拉斯金等博愛主義者身邊長大，不知道會成長為什麼樣的人物。

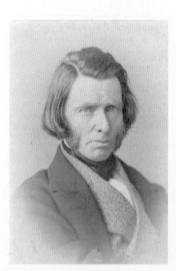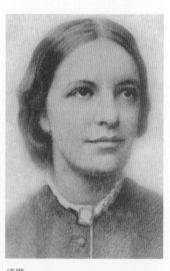

（左）五十歲的拉斯金。（右）奧克塔維・婭爾。

（上）湯恩比館的解說員。（中、下）漢普斯特德的解說員。

Site2 湯恩比館與漢普斯特德田園郊區

亨莉塔本來不打算結婚。因為她很景仰婭爾，所以想要像她一樣終身不婚，把一生奉獻給社會活動。然而，婭爾把薩謬爾介紹給她，所以她當然不能冷漠以對。之後，亨莉塔和薩謬爾持續一起參加慈善組織協會等活動，兩人也愈來愈認同彼此，二十一歲的亨莉塔最後終於和薩謬爾結婚。

婚後兩人搬到倫敦東區貧民化最嚴重的白教堂區。該區的建築物密集，住宅都面朝陰暗的小巷。當然，住宅情況也非常糟糕。人們睡在宛如地下室般潮濕的地方，用紙或地毯修補破損的窗戶。壁紙殘破不堪，牆壁裡還有老鼠的巢穴，可說是衛生條件非常落後的地方。

對這種住宅情況感到憂慮的亨莉塔，開始著手改善社區的生活。她關注的焦點是女性和孩童，藉由幫助女性的生活、給予孩童受教的機會，以改善當地的生活環境。

專為女性開設的活動

一八七四年，二十三歲的亨莉塔在白教堂區舉辦「母親會議」。該會議的目的是召集當地的媽媽們，一起學習道德與家庭倫理、養成儲蓄的習慣、互相分享生活上的煩惱、創造交朋友的機會。亨莉塔曾說：「女性不

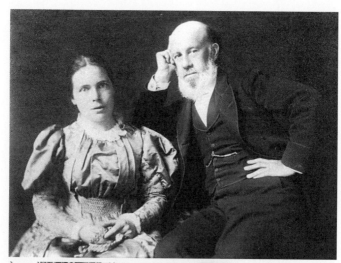

（上）巴奈特夫婦，攝於一八八〇年代初期。（下）巴奈特夫婦的別墅。

只對家庭有貢獻，也必須跨越家庭，對社區有所貢獻。」*

這項活動催生女性學習文學的社團，以及讓女性便於就職的環境。尤其當時很多單親媽媽被當成壓榨勞力的對象，有這些組織就可以幫助她們找到適合的工作。

翌年，二十四歲的亨莉塔成為救濟法的地區評議委員，她開始進出收容貧苦人民的救濟院。除此之外，她經常造訪地區內的貧困家庭，每次到訪都會和當地女性討論學習的重要性。

同年，亨莉塔和婭爾的友人一起設立支援年輕女性從事幫傭工作的協會。該協會提供年輕女性教育機會，也召集這些女性的母親，一起到位於漢普斯特德的薩謬爾夫婦別墅進行研習集訓。結果，第一個年度就有一百九十二名女性成功找到幫傭工作。在該協會學習並獲得工作的女性，之後也開始幫助下一個世代的女性，更延伸出在湯恩比館實踐的女性生活改善計畫。

專為孩童開設的活動

和支援女性一樣，亨莉塔對貧困孩童的支援也不遺餘力。巴奈特夫婦住在白教堂區，他們借用當地牧師館

後方的廢校，提供當地孩童受教育的機會。這個活動後來連結到「孩童的假日基金」設立。該基金把孩子帶離充滿空氣汙染的倫敦，前往郊外遠足的計畫，至今仍以湯恩比館「Be Active」活動之名持續進行中。

數年後，四十五歲的亨莉塔成為白教堂區整體救濟學校的評議員。在救濟學校上學的孩童大多都會被要求來到救濟院工作，但亨莉塔指出該校在上課時間外，強迫孩童從事過度勞動。他們沒有玩具，也不能上假日學校，學校的牆上連一張畫都沒有。無法享受音樂、親近寵物，就連走出學校接觸外面的世界都不被允許。

* Henrietta Barnett, *Canon Barnett: His Life and Friends, By his Wife*, John Murray, 1918

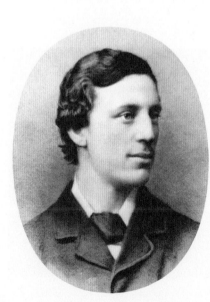

阿諾爾德・湯恩比。

為了改善這種狀況，亨莉塔打造可以借書的圖書館，實施交流計畫讓救濟學校的孩子和住在西區家庭富裕的孩子接觸。另外，她還提出保護孩童人權的制度，一九〇三年開始由政府收留流浪孩童。一九〇七年制定兒童保護觀察等相關法律，亨莉塔從事的社會工作，孕育出許多制度。

湯恩比館的設立

話題回到三十幾歲的亨莉塔身上。她在白教堂區進行支援女性與孩童的運動時，雖然獲得一些支持者，但也發現要改善整個地區，需要更多夥伴參與。此時，亨莉塔的同學——阿諾爾德·湯恩比的姊姊，邀請巴奈特

CANON BARNETT小學的壁畫。

（上）現在的湯恩比館。沿著道路的建築物是擴建的部分。（中）湯恩比館前的廣場是第二次世界大戰時被轟炸的地方。（下）湯恩比館的內部。右側牆壁上掛著亨莉塔夫婦的肖像畫。

夫婦到牛津大學。巴奈特夫婦應邀前往牛津，在牛津大學常駐兩個月，和學生們一起討論社會問題。

其中一位就是選修拉斯金課程的湯恩比。他針對貧困等社會問題在校內舉辦讀書會，對當時倫敦的住宅環境抱持非常深刻的問題意識。姊姊向他介紹巴奈特夫婦，他對兩位的做法相當有共鳴，於是馬上就召集同伴前往白教堂區。他們和當地居民一起開始進行改善環境的活動，這些活動在學生之間蔚為話題，使得牛津大學、劍橋大學的學生開始住進倫敦東區和白教堂區。

然而，本來就體弱多病的湯恩比，在一八八九年三月，以三十一歲的年齡逝世。當時三十八歲的亨莉塔和學生們，對於活動領袖湯恩比的死感到悲痛不已，同時也決心要讓這些活動開枝散葉。因此，巴奈特夫婦借用當地的空房，讓學生可以在此地生活，學生們組成「大學睦鄰協會」募集資金，買下舊學校的校地並建為睦鄰活動中心。

在這樣的情況下，湯恩比逝世後短短一年九個月，睦鄰活動中心就落成了。至於中心的名稱，在學生與亨莉塔的強烈要求下，命名為「湯恩比館」。由亨莉塔的丈夫薩謬爾・巴奈特擔任第一代館長直到一九〇六年。英國教會對薩謬爾的活動評價很高，一八九五年他獲頒座堂議會法政牧師「CANON」的稱號。現在湯恩比館旁的學校，就命名為「CANON BARNETT 小學」。

湯恩比館的活動

湯恩比館實施許多計畫，其一是和社會教育相關的計畫。

舉辦從兒童到成人，任何人都可以參加的大學公開講座。這是在湯恩比館成立之前，亨莉塔就已經在做的事情，後來獲得牛津、劍橋、倫敦大學的幫助，由講師到此地為學生上課。學費非常低廉，通過所有考試就可以獲得大學文憑。

除此之外，這裡也舉辦夜間講座，學生可以學習語言、文學、倫理學、自然科學、音樂、美術、手工藝等科目。而且還有博物學會、考古學會、旅行社團、醫院隊（志工團體）、少年少女生活團體等同好會活動，湯恩比館設立前亨莉塔為兒童創辦的「孩童假日基金」也在此延續。

另外，為了充實赤貧者的人生，也舉辦展覽會和音樂會等

威廉・莫里斯，攝於一八七四年。

文化活動。巴奈特夫婦與拉斯金、莫里斯都有交流，透過他們介紹的友人，在湯恩比館實施藝術計畫。亨莉塔向住在富裕的西區的朋友借畫作，在湯恩比館舉辦「巴奈特社區藝術展覽會」。

亨莉塔非常希望能為住在倫敦東區的居民打造鑑賞藝術的場合，因此這個展覽會獲得愈來愈多人支持，最後成立了白教堂美術館，拉斯金也在美術館成立時大力支援。因為有這樣的脈絡，所以美術館每年都會舉辦「年度展覽會」，展示湯恩比館藝術計畫中創作的作品，這個展覽會到現在仍然在白教堂美術館持續舉辦。

另一方面，湯恩比館現在仍持續進行的法律諮詢活動，也是自創辦時就規劃的計畫。為了讓當地居民的生活更充實，這也是不可或缺的活動之一。除此之外，湯

（左）阿什比的著作《倫敦踏查》封面。（右）阿什比，攝於一九〇〇年左右。

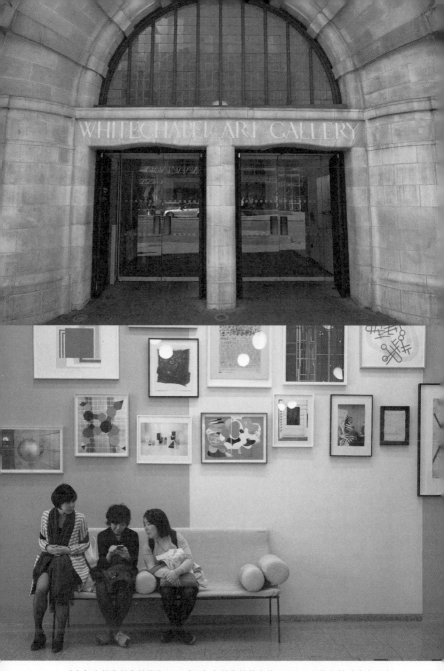

（上）白教堂美術館的入口。（下）在美術館休息的studio-L三位女性（由左至右分別為曾根田、出野、西上）。

Site2 湯恩比館與漢普斯特德田園郊區

恩比館支援也幫助當地的合作社與工會、向市議會與區議會舉薦議員，透過社會調查讓社會問題更明確，展開各種改善當地狀況的活動。尤其社會調查非常具有前瞻性，查爾斯·布思所著的《倫敦踏查》以及現代仍持續調查的查爾斯·羅伯特·阿什比所撰寫《倫敦踏查》等書，據說都是從湯恩比館的研究會開始。

漢普斯特德田園郊區

一九〇二年，湯恩比館的活動告一段落，五十一歲的亨莉塔得知地鐵北線將延伸，漢普斯特德荒野（Hampstead Heath）附近會蓋車站。巴奈特夫婦在漢普斯特德荒野有別墅，在這棟別墅中他們和湯恩比館的兒童、婦女一起舉辦過各種活動，所以

（左）三十九歲的雷蒙·烏溫。（右）國家名勝古蹟信託協會保存的鏟子。這是亨莉塔等人在開工時挖土用的鏟子。

亨莉塔很擔心地鐵延伸會造成住宅開發之亂，並因此破壞周邊自然環境。

因此她立刻成立「漢普斯特德荒野擴展委員會」，收購荒野擴張區的土地，訂立保存計畫。在獲得許多人幫助之下，當地漢普斯特德市公所也認同，因此亨莉塔於一九○五年公告開發宗旨。內容如下述：

一、提供各階級、各所得圈的人居住環境。

二、住宅保持低密度。

三、街道保持寬闊並種植路樹。

四、住宅邊界不得使用磚牆，而是使用綠色植物當作分界。

五、任何人都能自由使用森林與公園。

六、寧靜的住宅環境。

漢普斯特德荒野的擴展區。

實際的住宅開發，則是參考之前已經開發完成的萊奇沃思作法。和萊奇沃思相同，成立「漢普斯特德田園郊區信託股份有限公司」，發行公司債募集資金以收購土地；另一方面也成立「共同租賃人股份有限公司」，同樣發行公司債募集資金以建設住宅。

打造住宅區計畫的設計師和萊奇沃思一樣，都是雷蒙·烏溫（Raymond Unwin）。烏溫制訂住宅地整體的基本計畫，而且為了防止未來住宅開發破壞荒野的大自然地貌，他還設計了區隔住宅地與荒野的「圍牆」。另一方面，位於住宅區中心的中央廣場與教堂、社會教育設施「Institute」等建築則由埃德溫·魯琴斯設計。

亨莉塔在湯恩比館致力於支援居民與各階級的人員交流、彼此互相學習。因此，她在制訂漢普斯特德

為了補強耐震效果與修復磁磚縫隙，圍牆正在整修中。

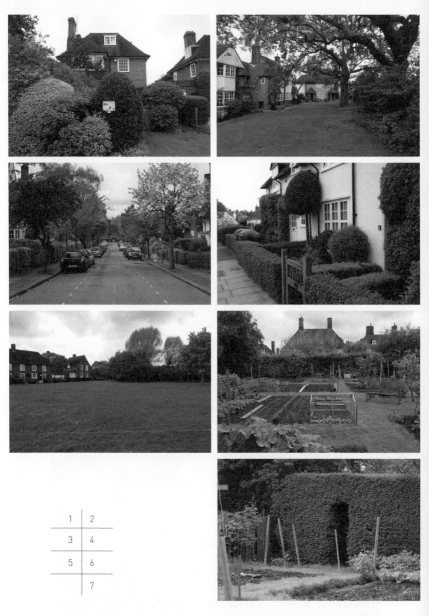

（1）住宅。（2）低密度的住宅配置。（3）路樹。（4）灌木矮牆。（5）鎮上的公園。（6）住宅後方公有的市民農園。（7）靜謐的市民農園入口。

田園郊區的計畫時，也希望能夠讓不同階級的人一起生活。當初開發的地區如亨莉塔所願，有三分之一的住宅是為勞工階級準備。然而，後續開發的地區，受到開發預算的限制，無法為勞工階級用的民眾準備住宅。其結果，使得漢普斯特德田園郊區勞工階級用的住宅，只占一成左右的面積，有違亨莉塔當初的理想，這裡變成幾乎只有高級住宅的區域。現在的漢普斯特德田園郊區已經是知名的高級住宅區，就連中古屋也要價一億日圓。

亨莉塔的目標是就算婦女和孩童住在田園郊區，仍然可以過著健全的生活。她深信無論是什麼社會階級，都應該讓女性受教育。因此，一九○九年她決定在社會教育設施「Institute」開辦女子學校。雖然有些人反對，但亨莉塔以不屈不撓的精神，一肩擔負起創辦女子學校的重任。一九一一年時，終於成

漢普斯特德田園郊區信託股份有限公司的建築物。

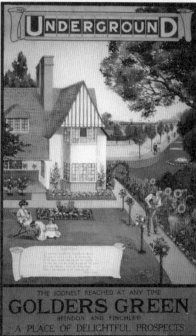

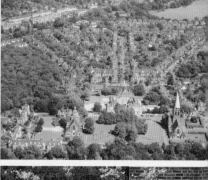

```
1   2
      4
3
      5
```

（1）漢普斯特德田園郊區中心區的風景。後面就是社會教育設施Institute。（2）漢普斯特德中心區的亨莉塔紀念碑。（3）GOLDERS GREEN的廣告單，呈現一名男性正在享受園藝的樣子。（4）中心區的空拍圖。（5）亨莉塔曾經住過的房子。

功在 Institute 內開辦女子中學「亨莉塔‧巴奈特學校」。據說亨莉塔經常造訪她自己一手創辦的學校，和女學生聊聊在各地旅行的事，以及學生會感興趣的話題。

超越自我責任論

薩謬爾這樣描述自己的妻子亨莉塔：「亨莉塔操持家務，同時也兼顧湯恩比館的營運、白教堂區的改善計畫，甚至主導漢普斯特德田園郊區的開發。她不只以女性的身分守護家庭，還守護了更多人的生活。」*

受到辛頓、婭爾、拉斯金等人影響的亨莉塔，一如薩謬爾的預想成為一位博愛主義者以及社會改良家。她不是一個只會守著丈夫的妻子，而是一位獨立且大為活躍的人物。

魯琴斯設計的教堂。

一八八八年，亨莉塔以「慈善組織協會能為社會改良做出什麼貢獻」為題，發表她的看法：「我們應該要關注一個人希望自己怎麼生活。社會狀況有可能破壞一個人的生活，強大的外力也有可能破壞一個人的生活，這不是一個歸咎於個人努力或責任就能解決的問題。」[**]

薩謬爾六十九歲時逝世，而亨莉塔在二十三年後以八十五歲高齡去世。

* Micky Watkins, *Henrietta Barnett in Whitechapel: Her First Fifty Years*, Micky Watkins, 2005

** Henrietta Barnett, "What has the Charity Organization Society to do with Social Reform," *Practicable Socialism*, Longman's, Green and Co, 1888

埃德溫·魯琴斯，攝於一九三五年。

参考文献

1｜室田保夫編著『西洋社会福祉の歩み』ミネルヴァ書房，二〇一三年

2｜藤田治彦編『芸術と福祉』大阪大学出版会，二〇〇九年

3｜渡邊研司『ロンドン都市と建築の歴史』河出書房新社，二〇〇九年

4｜高島進『アーノルド・トインビー』大空社，一九九八年

5｜片木篤『イギリスの郊外住宅』住まいの図書館出版局，一九八七年

6｜西山康雄『アンウィンの住宅地計画を読む』彰国社，一九九二年

7｜Robert A. M. Stern, *Paradise Planned: The Garden Suburb and the Modern City*, The Monacelli Press, 2013

8｜Micky Watkins, *Henrietta Barnett: Social Worker and Community Planner*, Hampstead Garden Suburb Archive Trust, 2011

9｜Katrina Schwarz and Hannah Vaughan, *Rises in the East: A Gallery in Whitechapel*, Whitechapel Gallery Ventures Limited, 2009

10｜Whitechapel Art Gallery, *The Whitechapel Art Gallery Centenary Review*, Whitechapel Art Gallery, 2001

11｜Kathleen M. Slack, *Henrietta's Dream*, Hampstead Garden Suburb Archive Trust, 1997

12｜Mervyn Miller, *Hampstead Garden Suburb*, Chalford, 1995

13｜Asa Briggs and Anne Macartney, *Toynbee Hall: The First Hundred Years*, Routledge & Kegan Paul, 1984

奇平卡姆登鎮的手工藝同業工會
——艾什比的美術工藝運動

山崎亮

現為studio-L負責人、慶應義塾大學特聘教授。

一九七三年生，愛知縣人。大阪府立大學及東京大學研究所畢業，取得工學博士學位，擁有日本國家考試之社會福祉士資格。

曾任職建築、景觀設計事務所，後於二〇〇五年創辦studio-L。從事「當地問題由當地居民解決」的社區設計工作。主要著作有《社區設計》、《社區設計的時代》、《論街區的幸福》等。

以融合為目標的人

維多利亞與艾伯特美術館的策展人利昂內爾・蘭伯恩（Lionel Lambourne），曾經這樣評論查爾斯・羅伯特・阿什比（Charles Robert Ashbee 一八六三～一九四二年）：「他是美術工藝運動中最成功的人，也是最無法理解的人。*」蘭伯恩認為他「既是現實主義者，又是理想主義者」。

阿什比可以說是不斷嘗試將兩個不同元素融合的人。他受到薩謬爾・巴奈特的影響，想融合工作與教育；受法蘭克・洛伊・萊特的影響，想要融合工藝與機械；又受埃比尼澤・霍華影響，致力於融合都市與田園。

從當代的日本回顧，會覺得這種融合的觀念已經實踐很久，但對他生活的時代而言，這種融合本身就是非常嶄新的概念。

湯恩比館

一八六三年出生的阿什比，比威廉・莫里斯小二十九歲，比霍華小十三歲，在美術工藝運動中算是很年輕

的一代。一八八六年大學畢業之後，他成為建築師波多萊恩的弟子。波多萊恩以莫里斯商會第一個任用的建築師之姿，在英國遠近馳名。阿什比在波多萊恩手下工作，且住在白教堂區的湯恩比館。他白天在波多來恩的事務所工作，晚上在湯恩比館負責主持閱讀拉斯金著作《Fors Clavigera》的講座。

然而，過沒多久阿什比就對湯恩比館感到失望。阿什比回憶湯恩比館「沒有以共同體的方式生活。既不是大學、不是宿舍，也不是社團。」[**] 而且他不滿足於開辦閱讀文章的講座，還開始教授繪畫與裝飾。上過課的學生開始幫忙裝飾湯恩比館的

* ライオネル・ラバーン『ユートピアン・クラフツマン』晶文社，一九八五年
** ジリアン・ネイラー『アーツ・アンド・クラフツ運動』みすず書房，二〇一三年

由法蘭克・洛伊・萊特拍攝的查爾斯・羅伯特・阿什比，攝於一九一〇年。

餐廳，後來也成為手工藝工會學校的創辦成員。阿什比和學生一起從事實際的工作後，他開始認為應該要有一間實踐性的學校，讓學生不只讀書，還可以邊工作邊學習技術。

在湯恩比館開辦講座一年後，阿什比於一八八七年前往漢默史密斯拜訪莫里斯。他是為了和莫里斯商討工會學校的事情而去。然而，當時的莫里斯已經開始關注社會改良的議題，無法滿足於設立融合工作與教育的工會學校。阿什比無法接受莫里斯「想徹底改善社會」這樣的社會主義思考方式，於是他失望地回到湯恩比館。

手工藝工會學校

一八八八年，阿什比與參加講座的三名學生一起在湯恩比

莫里斯等人改裝過的餐廳裝潢。經過數度修繕，至今仍保存在V&A內部。

維多利亞與艾伯特美術館（V&A）的外觀。以美術工藝運動相關資料的收集與展示
而聞名。

　Site3 奇平卡姆登鎮的手工藝同業工會

館開辦「手工藝工會學校」。當時的資本──五十英鎊由阿什比支付。在湯恩比館舉辦的學校開幕典禮，就連教育部長官都有出席，而且一陣子之後莫里斯也來這所學校演講。工會學校雖然在湯恩比館開辦了一段時間，但是因為愈來愈受歡迎，空間變得太過狹窄，只好租借附近的倉庫繼續辦學，而且後來還把工坊和商店都移到其他場地。工坊有木工、雕刻、繪畫等不同項目，但是其中最成功又經營的是金屬雕刻。

工會學校最理想的狀態，就是靈活連結工會與學校，但實際上兩個組織並不同調。工會的工作很順利，但學校則因為資金不足，一八九五年就廢校了。之後，工會的工作持續增加，工匠的數量也愈來愈多。

一八九八年，阿什比和音樂家珍妮‧伊莉莎白‧佛布斯結婚。然而，莫里斯在兩年前過世，阿什比從管理遺產的「莫里

現在的湯恩比館外觀。

斯保管委員會」手上，買下曾在印刷工坊Kelmscott Press使用的印刷機器。同時，還僱用了曾經在莫里斯手下工作的三位印刷技工。除此之外，他還把工會改為公司組織，在工匠工作的期間給予相應的股票。阿什比打造出這樣的機制，如果做得好，工會的評價提升，股價就會隨之上漲，擁有股票的工匠也可以因此獲得利益。

一九〇〇年，倫敦開始調查老舊建築。由阿什比起頭的《倫敦踏查》，以記錄並調查即將崩壞的歷史建築為目的，這個活動一直延續到現在。而同年年底阿什比第二次造訪美國，這雖然是為了籌措國家名勝古蹟信託協會的資金而展開的演講之旅，然而此時的阿什比也趁機在芝加哥與建築師法蘭克・洛伊・萊特見面。阿什比對萊特的設計產生共鳴，之後萊特在德國出版作品集時，阿什比也幫他寫序。阿什比在芝加哥的霍爾

（左）黑檀木與冬青木製作的寫字櫃，製作於一九〇二年左右，卓特咸博物館館藏。（中）孔雀的眼睛搭配紅寶石，使用金、銀、珍珠、鑽石等材質製作的胸針。（右）頂端鑲有綠玉髓寶石的銀雕玻璃瓶，製作於一九〇四年，V&A館藏。

館停留了一段時間，讚許霍爾館比原本的湯恩比館更有活力，而且還促成豐富的合作關係。

奇平卡姆登鎮

這個時候阿什比已經開始找尋新的工坊。一方面是因為之前使用的工坊租約到期，阿什比開始在倫敦境內四處尋覓理想中的場地，卻沒有找到中意的地點。後來阿什比心想不如到空氣清淨又寬敞的農村開辦工坊，於是便決定搬到位於科茨沃爾德區內的奇平卡姆登鎮（Chipping Campden）。

一九〇二年，五十名工匠與他們的家人共計一百五十人從倫敦搬到奇平卡姆登鎮。抵達奇平卡姆登鎮的工匠們著手修復空屋與廢棄建築物，打造出工坊、居所以及學校。在這樣情況

（左）阿什比撰寫的《倫敦踏查》書籍封面。（右）珍妮・阿什比。

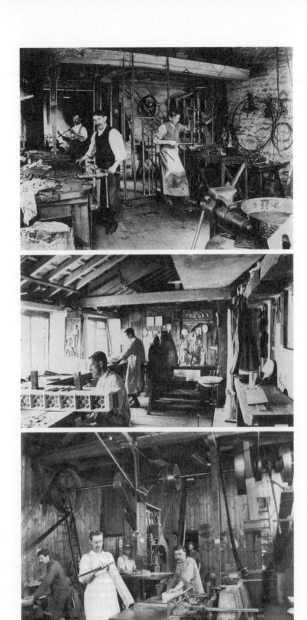

（上）鍛造工會的比爾・索頓（左）與查理・達那（中），攝於一九〇五年。
（中）雕刻工會。威爾・哈特（前）與艾力克・米蘭。（下）卡姆登的工會曾使用
的木工機械。

Site3 奇平卡姆登鎮的手工藝同業工會

下誕生的卡姆登美術工藝學校中，舉辦了牛津大學公開講座與夏季講座，也請到沃爾特・克蘭恩、艾華・卡本特（Edward Carpenter）到此地演講。

當初鎮上的人無法接受他們。鎮民不和這些工匠說話，商店也用昂貴的價格把商品賣給他們。據說當時阿什比當作工坊使用的建築物，因為工匠都工作到很晚，所以直到半夜都燈火通明。感覺就好像在小鎮裡突然帶入都會生活一樣。當時人口近一千五百人的卡姆登鎮，突然出現一百五十名移民，對村落而言是很大的衝擊。

阿什比的妻子是音樂家，她致力於復興當地傳統祭典，重現音樂與舞蹈。藉著這項活動，他們走進當地社區，重新建構了社區意識。除此之外，阿什比在卡姆登美術工藝學校舉辦話劇與音樂演出、游泳大會、開家政

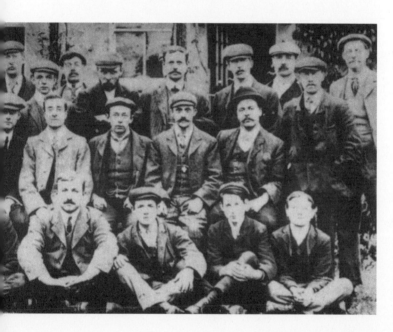

（上）位於奇平卡姆登鎮斯托昂澤沃爾區的絲織工坊。
（下）手工藝工會的團體照，攝於一九〇六至一九〇七年的冬季。

Site3 奇平卡姆登鎮的手工藝同業工會

課與體育課，這些活動不只工匠和他們的家人可以參加，對卡姆登鎮的居民也同時開放。透過這些努力，工匠們漸漸可以和居民交流。

瓦解

然而，工會的工作來愈不順利。以當時的通訊狀況來說，倫敦下的訂單送到卡姆登鎮需要時間，在鎮上製作的產品送到倫敦也要花時間。這個時候倫敦已經有很多機械製造的廉價商品在市面上販售，阿什比這些交貨時間長而且昂貴的產品愈來愈少人購買。而且，在倫敦訂單如果減少，工匠還可以去找別的工作，但在卡姆登鎮就沒辦法這麼做。無可奈何之下，他們只好自己耕田過著自給自足的生活，有訂單的時候再從事工匠的工作。

一九〇二年開始的卡姆登鎮工會活動，在六年之後的一九〇八年就面臨瓦解。許多工匠離開鎮上，部分工匠表示想在鎮上購買土地從事農耕，一邊持續工藝活動，阿什比也為此籌措購買土地的資金。阿什比離開卡姆登鎮後，仍有數名工匠在此地從事農耕並繼續工藝工作。其中，從事銀雕的喬治·哈特事業成功，還造福後

（上）兩臺歐比恩手搖印刷機
（下）工會的工匠們，攝於一九〇五年。

代子孫。現在他的孫子大衛‧哈特仍在同一個工坊繼續銀雕工作，大衛的兒子也持續學習銀雕工藝。

哈特的工坊

我們參觀了這位哈特先生的工坊。他們仍然用和一百一十年前一樣的方法敲製銀器並製作產品。被各種工具圍繞的工坊，有一種獨特的氣氛，五名工匠各自默默進行自己的工作。

這裡有兩位年輕男性與一位女性工匠、一位經驗老到的工匠再加上哈特先生總共五個人。有時會有人起身去找別的工匠，彼此討論細部的作法。這時候另一位工匠也會靠過去出意見：「如果是我的話會這樣做……」討論到一個段落理出方向之後，大家又各自回到自己的座位繼續工作。

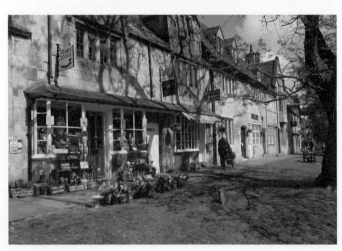

奇平卡姆登鎮現在的樣貌。

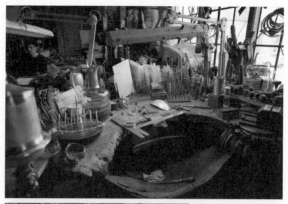

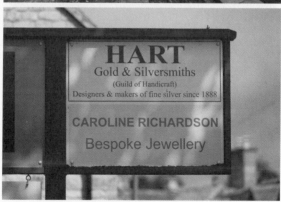

（上）工匠的座位。左手邊可以看到阿什比設計的澆花器（製作中）。

（中）內有哈特工坊的建築外觀。

（下）哈特工坊的招牌。

　　Site3 奇平卡姆登鎮的手工藝同業工會

哈特工坊一直維持著從阿什比時代就開始的工會作法。彼此不分工，一個人完成一項產品。接到訂單之後，從交貨到付款都由一位工匠自己負責。每位工匠自己都是微型企業主的團體，但是彼此都會互相幫助，遇到困難就會有人伸出援手，師傅會將技術傳給弟子。大衛先生從旁觀察父親和祖父的工作，一邊學習作法。據說大衛先生敲打銀器時，祖父喬治常常會靠過來說：「聲音不對喔！」然後轉身離開。

工作室的工作模式

studio-L的工作模式也以工會為理想目標。盡量不分工，從頭到尾都由一個人完成工作。雖然現代企業的

工坊內的景象與年輕的工匠。

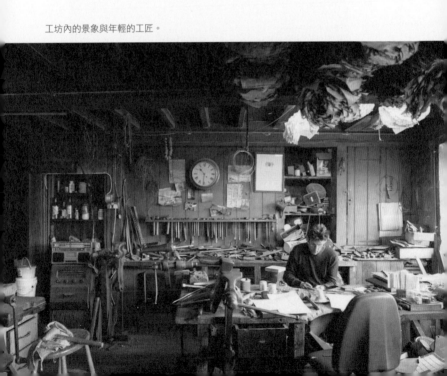

工坊的工具。

概念是「把不會的事情交給會的人比較有效率」，但如果我們照這種想法分工，就很難獲得整體的反饋。如果我自己只負責擔任工作坊的主持人，就必須把文章外包給寫手撰寫、照片請攝影師拍、平面設計交給設計師統整。如此一來，拍照時想到的文章誰來寫？整理平面設計時發現照片構圖不太好，要交給誰來修正？寫文章時發現的重點，如何呈現在下一次的流程中？一旦分工，每個環節之間的反饋就會減少，很難完成高品質的工作。

另外，社區設計的工作必須和當地居民接觸，你不能對居民說：「這件事情請不要問我。」對居民而言，工作人員是什麼領域的專家一點也不重要。居民把我們當成一個普通人交流，我們本來就應該以全人的認同為

哈特先生。

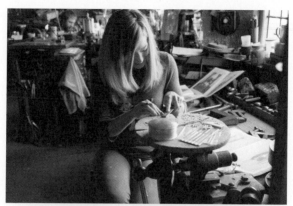

（上）工坊內的女性工匠。

（中）工坊內的老工匠。

（下）在工坊裡討論。

Site3 奇平卡姆登鎮的手工藝同業工會

目標，而且全人的對話也很重要。因此，執行計畫時最好不要分工。

除此之外，分工合作的話，在指導後進時通常也只能教自己擅長的東西，常常被問問題也答不出來。如果能自己從頭到尾完成一項工作，也會因此產生自信，提升滿足感。因為有這一份必須自己完成所有事情的覺悟，學習速度、工作品質、滿意度都會隨之提升。所以我認為努力將工作室內的分工以及外包給其他專家的情形減至最小限度非常重要。

工藝與機械，都市與田園

哈特的工坊裡，保存著從一百一十年前就開始使用的芳名錄。翻開一九一〇年那一頁，我發現法蘭克・洛伊・萊特的簽

藝術工作者同業工會內的阿什比銅像。

該工坊製作的精品銀雕。

名。那一年，萊特來參訪卡姆登鎮，當時住在阿什比家。

阿什比非常了解拉斯金與莫里斯等人提倡的手工藝的重要性。同時，他也充分了解萊特積極導入的機械的力量。阿什比應該是在和萊特對話時，開始思考如何恰當的融合工藝與機械吧！之後，他們開始探討如何用機械製造美麗的設計品，同時談論機械時代中的藝術教育。

工匠陸續搬回倫敦時，留在卡姆登鎮的阿什比，於一九一七年出版《偉大都市的建立》一書。書中他提倡判斷應該用機械生產什麼、不應該生產什麼的重要性，以及都市與農村之間彼此關聯、互相影響的必要性。除此之外，他也發表名為「萊絲莉普莊園城市」的理想田

法蘭克・洛伊・萊特的簽名。

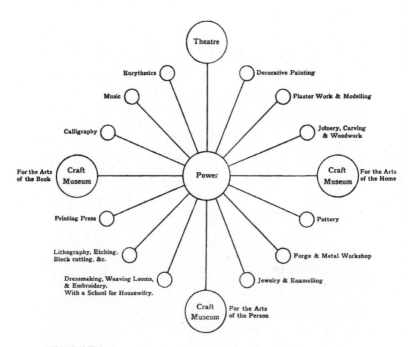

Theatre

Eurythmics

Music

Calligraphy

Decorative Painting

Plaster Work & Modelling

Joinery, Carving & Woodwork

Craft Museum
For the Arts of the Book

Power

Craft Museum
For the Arts of the Home

Printing Press

Pottery

Lithography, Etching, Block cutting, &c.

Forge & Metal Workshop

Dressmaking, Weaving Looms, & Embroidery. With a School for Housewifry.

Jewelry & Enamelling

Craft Museum
For the Arts of the Person

工藝研究的圖表。

Site3 奇平卡姆登鎮的手工藝同業工會

園都市，但是終究沒有實現。對他而言，萊絲莉普莊園城市是融合倫敦與卡姆登鎮雙方優點的理想計畫。

一九二九年，阿什比成為藝術工作者同業工會的負責人，而一九三三年時也成為現代建築調查協會（ＭＡＲＳ）的草創成員。親身從事各種挑戰的阿什比，於一九四二年以七十九歲高齡逝世。

參考文獻

1｜ジリアン・ネイラー『アーツ・アンド・クラフツ運動』みすず書房，二〇一三年
2｜塩路有子『英国カントリーサイドの民族誌』明石書店，二〇〇三年
3｜菅靖子『イギリスの社会とデザイン』彩流社，二〇〇五年
4｜スティーヴン・アダムス『アーツアンドクラフツ』美術出版社，一九八九年
5｜渡邊研司『ロンドン都市と建築の歴史』河出書房新社，二〇〇九年
6｜鈴木博之『建築家たちのヴィクトリア朝』平凡社，一九九一年
7｜Alan Crawford, *C.R. Ashbee: Architect, Designer, & Romantic Socialist*, Yale University Press, 1985
8｜Fiona MacCarthy, *The Simple Life: C. R. Ashbee in the Cotswolds*, Faber and Faber, 2009

倫敦的勞工大學（WMC）——
充滿莫里斯思想的終身學習場域

林彩華

一九七七年生，大阪人。自關西大學畢業後，曾任建設顧問，於二〇一三年加入
studio-L。從事地方規劃、職員研習與志工人才培育、公共設施營運計畫制訂等工
作。
土木學會景觀設計研究編輯小委員會委員（二〇〇六——二〇〇八年）。負責「延
岡站社區計畫」、「長久手市實驗室」、「草津川舊址重整計畫」、「社區文化會
議」、「智頭町綜合計畫制訂」等活動。

前言

近年來，社會再造被列為日本社會教育與終身學習領域中最應該學習的課題。另外，非營利組織等新市民活動日漸擴展，「行動學習」這種新型態的教育模式也備受矚目。這些可以說是發現社會中各種問題的市民，呼朋引伴以當事人的角度試圖解決問題的活動。就這個層面來看，這些活動和社區設計有很深的關聯。

日本的社會教育可以說是深受歐美——尤其是英國的成人教育傳統影響。這次，我們探訪在英國成人教育史上扮演重要角色的倫敦勞工大學（Working Men's College），瞭解勞工大學的思想與歷史。

勞工大學於一八五四年創辦，創辦人為弗雷德里克·丹尼生·莫里斯（John Frederick Denison Maurice，一八〇五——一八七二年）。當時，歐洲各地掀起革命風潮，英國也出現一個主張勞工階級權利的「憲章運動」。

日本正值幕末時期，勞工大學成立那一年是日本的安政元年，也是《神奈川條約》簽訂的年份。

憲章運動從一八三三年進行到一八四八年，持續長達十六年。倫敦境內有大型集會與示威抗議，民眾與政府均互相衝突，許多領袖遭到逮捕，暴力鬥爭也非常激烈。莫里斯在這樣的狀況下，在倫敦與參加示威抗議的群眾一起討論非暴力、更祥和的社會改革。我被「祥和的社會改革」這句話深深吸引。因為這就是我們從事社

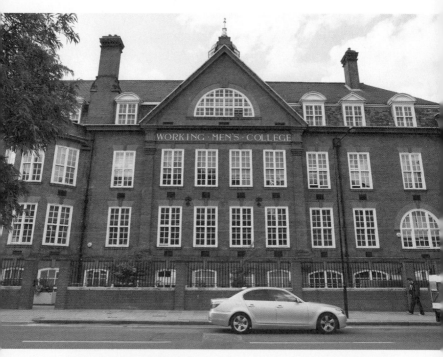

倫敦市中心的勞工大學建築物。

Site4 倫敦的勞工大學

區設計最終的目標。莫里斯所提倡的「祥和的社會改革」究竟是什麼呢？本文將追溯他創辦勞工大學的足跡，思考他主張的理念。

莫里斯與勞工大學的設立

莫里斯是牧師也是倫敦大學的教師，亦是基督教社會主義運動的傑出指導者。基督教社會主義是一種思想與運動，以基督教教義與精神為基礎，意圖實現社會主義的共同社會。產業資本主義發達之後，形成勞工階級與中產階級。設立勞工大學的目的，也是希望透過教育，解決階級之間社會與經濟落差的問題。

莫里斯在創辦勞工大學前的一八四八年，參與創辦英國

梳理創立五十年沿革的書籍。

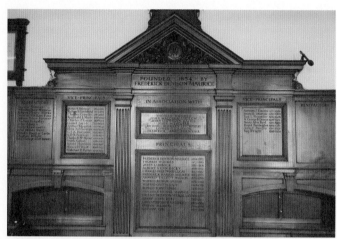

（上）羅列歷代校長與對大學有貢獻的人名。（下）現在的紅獅公園。一八五四年在公園附近創辦勞工大學。

第一個近代女子中等教育機構——「皇后學院」。莫里斯認為女性和男性一樣都必須受教育。另外，莫里斯也認為勞工階級要脫離貧窮與生活的困頓，需要外力支援。因此，他和朋友一起開始的第一個改革運動就是成立「勞工協會」（Work's Association）。

勞工協會籌措資金，設立屬於勞工、由勞工自己營運的工坊，例如製作服飾的裁縫師工坊等。基本的工坊營運方式是分享工作與營收。然而，這項事業注定失敗。無論是策畫這項事業的協會或是實際營運的勞工，都沒有充分的能力可以經營工坊。協會認為事業失敗的原因在於勞工的能力不足，強烈感受到勞工教育的必要性，這和莫里斯重視教育的主要理論一致。

因此，協會委託莫里斯制訂專為勞工設立大學的企劃書。莫里斯花兩個月左右完成企劃書，當時他參考的對象是雪菲爾的市

講述大學歷史的圖書館館員
史丘格・洛斯基先生。

民大學（People's College）──這是第一所以民眾為主體營運的大學。

當時，英國勞工階級的教育水準很低，為了提升識字率，上層階級的人試著推動教育事業，但是並未順利普及。一八四五年時，約有三分之一的成年男性以及半數的成年女性連自己的名字都不會寫，就學人口也逐漸減少。雪菲爾的市民大學正是為了改善這樣的狀況而設立。

一八四二年，雪菲爾的獨立教會派牧師貝里，在只有塗上灰泥、沒有家具和暖氣的閣樓授課，這就是市民大學的起點。上課時間有早上六點半和晚上七點半，教學內容不只有文法、幾何學、地理、設計圖，甚至包含希臘語、拉丁語、現代語、文學、理論學、歷史學等科目。學費是每週九便士。一八五〇年時，平均每天出席者達一百二十名以上，學校的營運交由擬訂大學基本規則的學生委員會執行。莫里斯把這所老師與學生站在對等立場的市民大學列入企劃之中。

莫里斯擬訂的企劃書雖然獲得採用，但是他卻失去在倫敦大學的工作。因為他的企劃書和當時一般的想法大相逕庭。解雇成為一個契機，讓莫里斯親自參與大學的營運。

另一方面，莫里斯在四十二歲時設立「女裁縫師勞工協會」（一八五〇年）。他籌措資金，打造一個讓女性可以邊工作邊販售產品的工坊。然而，如前述提到的內容，工坊因為經營不順利，協會在三年後便解散了。

於是紅獅廣場裡的工坊，後來就成為勞工大學的第一個建築物。

一八五四年五月三十一日，勞工大學正式在紅獅廣場開幕。莫里斯擔任校長，牛津和劍橋大學課程裡的優秀學生：約翰·拉斯金、查爾斯·金斯萊、但丁·加百列·羅塞蒂、愛德華·伯恩·瓊斯等名人都曾以義工的身分在此授課。

學生可以免費上約翰福音、莎士比亞、英格蘭史、地理學、素描、雕刻、公共衛生、法律、文法等課程。第二任校長湯姆士·休斯開辦拳擊課，知名的文獻學學者法尼爾博士會在週日帶領學生散步、舉辦舞會或游泳大會。

除此之外，為了讓學生享受娛樂，空間仍然不足，研究室、圖書館、博物館、體育館等設施都難以擴展。另外，大學課程從晚上九點開始上課，不過為了從遠處來上學的學生，學校也計畫準備住宿設施。然而，這些計畫都難以實行，一直到一九〇四年才終於遷移到現在的地點。同時，學校梳理自創辦開始的經歷，初次撰寫成書並出版，但那已經是創立五十年以後的事情了。

學校從開辦時就已經吸引兩百五十名學生，所以空間變得過於狹窄，三年後學校搬遷至大奧蒙德街，不過

莫里斯的目標以及他所規劃的勞工教育，皆以勞工大學的創辦為契機，發展成大學擴展運動。這是一個以

圖書室。

「巡迴大學」的方式，把大學帶到需要教育的勞工身邊，試圖讓大學教育普及的計畫。這項運動由劍橋大學發起，影響倫敦大學、牛津大學及維多利亞大學，漸漸確立大學擴展課程計畫。藉由這個活動，讓巡迴大學的教師，可以在英國的城鎮或都市中提供課程。

現在的勞工大學

勞工大學至今仍在倫敦營運。自創辦以來，經過兩次世界大戰等社會變革激烈的時代，持續一百五十年從未中斷。該校可以堅持這麼久的最大原因，應該是該校擁有尊重學生自主性的環境吧！學校並非單方面接受中產階級捐款的地方，而是學生自主「學習」的場所，這

講述勞工大學活動的泰瑞莎·霍寧副校長。

一點和以前的教育事業有很大的差別。

現在，勞工大學如何營運呢？這次我們造訪該校時，第一個映入眼簾的是一張海報，上頭介紹曾任教的知名講師與畢業生。講師陣容有約翰・拉斯金、羅塞蒂、伯恩・瓊斯等人。該大學的畢業生有二○○八年被時代雜誌選為「戰後的偉大英國作家五十人」、英國利物浦出身的貝里爾・博布瑞奇、席捲英國美術界的YBA（Young British Artists）世代藝術家格里・休謨、莎拉・盧卡斯等人。

現在，該校約有五千名學生在學，擁有平面設計、攝影、時尚、語言、美髮、陶藝、音樂或舞台劇等四十種以上的班別，每天都有很多不同的課程。這次視察時，我們也有機會參觀到幾堂課。一位在時尚班別上課

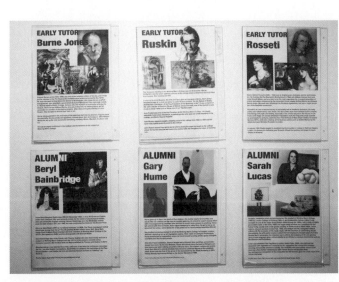

海報上介紹約翰・拉斯金等過去和該校有淵源的人物以及畢業生。

的五十幾歲男性，眼神散發著光彩說：「在這裡只要來上課就可以自由創作。可以選擇任何自己喜歡的課程，展現全新的自我。這是一個為了和市民共享教育的地方，真的是非常棒的設施。」

市民透過活動學習各種事物，一邊嘗試一邊學習自己找樂趣的方法，不只可以解決當地的問題，還能創造出快樂的活動，這一點非常重要。快樂自給率高的市民增多，一定有助於解決當地的問題。

在參訪行程的最後，我們向副校長泰瑞莎・霍寧女士，請教勞工大學現在正在執行的活動。

勞工大學自創辦以來經歷一百五十年的歲月，現在仍然持續支援貧困以及被社會排擠的人們。其中，當前最應該著手處理的課題，就是創造出至少有保障最低薪資的穩定就業。

除了增加低難度的課程之外，若學生在惡劣條件（例如：責任制、低薪）下工作，學校也會協助改善。尤其著重勞工技能（就職能力）培養，充實可提升英語、數學、資訊技術的課程。除此之外，該校也與周邊地區的許多社區中心合作，透過比勞工大學更容易親近的社區中心來推廣這些活動。另外，該校也給予有自行創業或新創事業想法的人支援。

這些活動對參加者而言都是改變人生的機會，而且也為社區團結與振興提供助力。

（上）時尚課程。（下）陶藝課程。

「人們陷入貧困與痛苦是社會的責任，要從貧困與痛苦的生活中重建生活需要外力支援。」

莫里斯提倡的思想，至今仍毫無改變地傳承下來，應用在勞工大學的營運上。

美感與祥和的變革

這次採訪讓我印象最深刻的是，勞工大學無論在創辦之初或是現在，素描、雕刻、莎士比亞、陶藝、時尚、音樂、舞台劇等製造或設計領域的課程都非常豐富。莫里斯在勞工大學裡想實踐的目標，並非教導技術而是人文教育。鍛鍊市民的教養，才是莫里斯最重視的教育。換句話說，就是希望市民能了解「美感」。

自勞工大學創辦時就一直和該校有接觸的約翰・拉斯金，是維多利亞時代最具代表性的美術評論家。拉斯金與勞工大學的關係，從法尼爾博士在一八五四年春天寄給他的邀請函開始。雖然這封信主要目的是希望拉斯金捐款，但拉斯金提出自己想以講師的身分教授素描課。拉斯金還找來和他有交情的羅塞蒂擔任講師，羅塞蒂是年輕美術家、評論家團體「前拉斐爾派」的中心人物，羅賽蒂加入之後，曼羅、伯恩・瓊斯等前拉斐爾派的創作人也一一加入。

大學的標誌與之後成為美術工藝展示協會母體的「藝術工作者同業工會」標誌。

拉斯金在勞工大學任教至一八六〇年，之後他撰寫第一本有關社會議題的書籍《給後來者言》（Unto This Last）。和拉斯金、羅塞蒂一起擔任美術課程的勞斯·德金遜大讚：「拉斯金是傑出又優秀的素描指導者。他的目的是鼓勵學生不只用眼睛看，而是透過觀察去感受，我們創造出來這個神祕世界的不可思議與美感。」

了解「美感」，在社區設計當中也是很重要的觀點。能觸發覺得「好玩」、「好帥」、「好吃」、「好美」等情緒，才會讓人有共鳴、影響人心。

莫里斯所追求的祥和社會變革，至今仍然可以說是非常重要的觀點。

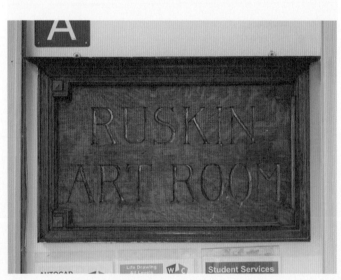

掛著「拉斯金藝術展間」看板的房間。

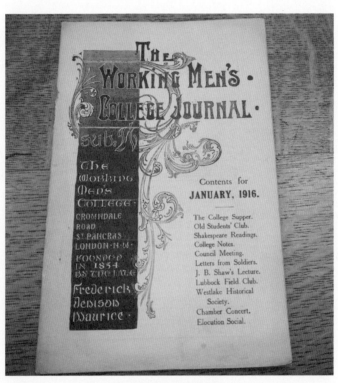

一八九二年至一九九五年間，販售給學生的大學雜誌。

以市民為主體的學習場域

愛知縣長久手市在二○一二年開始的活動——花很久「長久」的時間才完成的「長久手實驗室」，是由二、三十歲的年輕市民與長久手市政府的年輕職員一起舉辦的市民工作坊。當時「長久手實驗室」成員之一的平面設計師野田真士郎先生，離開任職的設計事務所，剛回到家鄉長久手打算開始設計工作。當他在思考「為什麼做設計？」、「設計師有沒有更多可能？」等問題時，不經意看到長久手實驗室的招募資訊，因此他以提升技能為目的開始參與工作坊。截至那時為止，他對當地毫不關心，也沒有想過要做社區營造，而且他當時假日也很少在當地度

「長久手實驗室」的成員野田真士郎先生。

過。經過多次工作坊集會，實際參與當地活動之後漸漸覺得有趣，開始會參加長久手的各種活動。後來甚至與在長久手實驗室認識的夥伴一起創辦社團法人，藉由企業和當地居民合作，推動「將兒童的想法運用在社會中」的計畫。

「對於已經在從事相關活動的人而言，長久手實驗室的進展非常緩慢但很堅持自己的步調，我認為這樣才有魅力。這個工作坊提供少有機會參與社區活動的單身世代、忙於工作無法參加當地活動的爸爸、很少出門的媽媽等平常和社區營造無緣的人，可以容易參與、慢慢成長的空間。我認為工作坊是社區參與的入口，希望今後能創造出成員自己可以營運的架構並藉此吸引新成員。希望這個工作坊可以像社區營造的學校一樣，不，不用這麼氣派，像

「長久手實驗室」工作坊的活動情形。

是社區營造的幼稚園也可以。」野田真士郎先生這樣描述未來的願景。

除此之外，還有讓市民自己發現嶄新自我、展開自主活動的案例也正在普及。其中之一就是滋賀縣草津市的草津川舊址重整計畫。流淌於市內東西向的舊草津川，曾是以河床高於草津市的「懸河」聞名全日本的河川。自草津川舊址完成前開始，就透過該活動思考空間設計，討論舊址可以進行的市民活動，意圖打造讓市民充分利用的空間。在這段過程中，以今後想參與活動以及剛開始參與活動的人為對象，舉辦學習工作坊。每次都會由講師來講授有助於市民活動的課程，幫助參加者能夠愉快地提升技能並集結成團體，持續展開今後的活動。

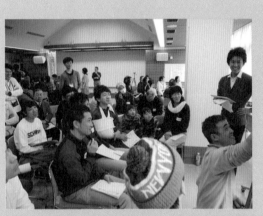

在「長久手實驗室發表會」上對市民說明活動內容。

格拉斯哥瑪姬安寧療護中心——以非患者的方式生活

西上亞里沙

一九七九年生，北海道人。studio-L創辦成員之一。她在島根縣離島海士町推動的聚落支援活動，成為社區再造的典範，廣受矚目。主要從事「丸屋花園」（Maruya Gardens）、「福山市中心街區」活化、「瀨戶內島之環二〇一四」等活動。現已成立從事醫療福利領域計畫之公司，與伊藤憲祐醫師一起在各地和教育現場推動重視初級衛生保健的活動。

前言

英國在一九四八年創設醫療健保制度NHS（國民健保服務）*，基本上自此國民都可以免費接受醫療服務。然而一九七〇年代後半，因為石油危機造成全球經濟不景氣，重創英國的國家財政。一九七九年誕生的柴契爾政權著手改革政府的公共事業，其中，財源約有八成為一般稅收且占國家歲出百分之十六的NHS雖免於民營化，但仍遵循市場原則進行改革。因此，NHS

*英國的醫療健保制度（National Health Service）是包含疾病預防與復健等綜合型的醫療健保服務，原則上免費提供給所有國民。

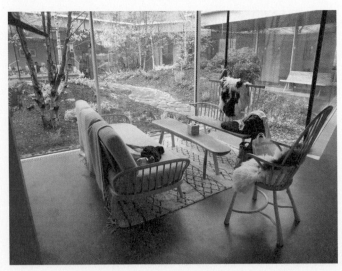

從入口一進來就能看到共用的區域。看起來很溫暖的沙發令人印象深刻。

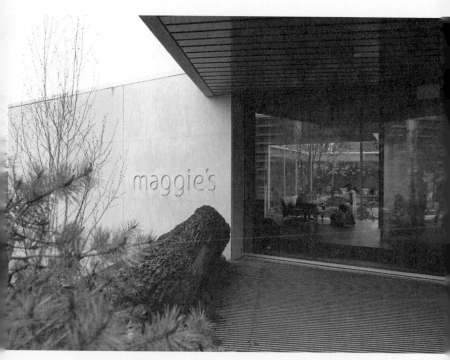

宛如美術館般的入口。

開始陷入慢性的財政危機，醫療服務的質與量都出現重大問題。其結果造成等待住院的時間拉長，加速醫師等醫療從業人員流向國外的情形。最後只好向國外招聘醫師，甚至將患者送到國外動手術，這場混亂一直持續到一九九〇年代同為保守黨的梅傑政權。至一九九八年，前一年掌權的工黨布萊爾政權為了改善住院與癌症治療冗長的等待時間，投入三年五十億英鎊的經費，才終於開始邁向解決之路。

一九九六年，英國醫療因為財政困難陷入谷底，專為癌症患者設立的設施「瑪姬安寧療護中心」（Maggie's Centre）*在愛丁堡成立。這是繼承造園師暨造園史學者瑪姬・凱斯維克・詹克斯（Maggie Keswick Jencks）的遺志，由她的丈夫建築評論家理查・詹克斯

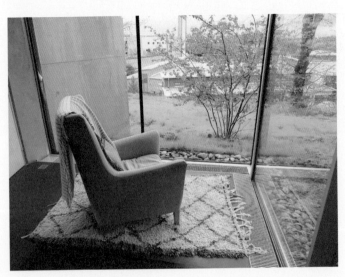

在風景很好的地方放置一張單人沙發。

所創立的機構。

本文透過探訪瑪姬安寧療護中心當中第二古老的「格拉斯哥瑪姬安寧療護中心」（Maggie's Centre Glasgow），為面臨超長壽社會的日本，尋找可以取經的各種提示。我希望能夠從中思考並實踐「真正的照護」——讓大家認同「自己可以安心待在這裡」的社區樣貌。

瑪姬安寧療護中心的誕生

一九九三年，瑪姬五十五歲時被宣告乳癌復發，只剩下幾個月的生命。然而，當時的英國沒有讓癌症病患面對自己的疾病和人生、接受專家指導的場所，畢竟診療室必須為下一位患者空出來。

當時負責照顧瑪姬的護士羅拉·李女士，現在擔任瑪姬安寧療護中心的最高負責人。她在二〇一〇年來

＊ 正式名稱為Maggie's Cancer Caring Centers。

日本演講時，曾說：「被醫生宣告不治的瑪姬，震驚到站不起身。因此她想要有一個專為癌症患者準備的『空間』。當自己被告知剩下幾個月的生命，她很努力尋找依然可以活下去的方法。」

瑪姬借用曾經入住的愛丁堡醫院區域內的小屋，打造一個專為面對癌症煩惱不已的本人、家屬及朋友設計的空間，雖然試圖創造出一個任何人都可以輕鬆造訪的場所，但是瑪姬在被告知癌症復發的兩年後，於一九九五年逝世。她的遺志由丈夫理查繼承，隔年「瑪姬安寧療護中心」開幕了。

二○一四年時，在英國境內有十五個安寧療護中心持續營運，尚有另外七處正準備開幕。該中心的好評已拓展至國外，二○一三年開設海外第一分號「香港瑪姬安寧療護中心」；二○一五年，日本也成立由秋山正子、鈴木美穗女士為共同代表人的非營利機構法人「東京瑪姬安寧療護中心」計畫＊。「為實踐以患者為主體的生活方式，打造引發能量的場地。」目前亦正在籌備豐洲的安寧療護中心。

瑪姬深信設計的力量

瑪姬安寧療護中心是一個讓癌症患者與家屬、朋友在「癌症治療」與「持續正常生活」之間保持平衡的場

所。

　　該中心最大的特徵就是相信「設計」的力量，並且把設計帶入建築中。曾以造園師的身分從事空間、建築、環境設計的瑪姬，認為「建築與環境會對人心產生深刻影響」，始終以減輕患者不安為目標，打造建築物與景觀融為一體的環境，以激勵患者精神並修復身心。

　　以這樣的想法為基礎，任何一個中心都維持在二百八十平方公尺左右的小規模建築，從大片的落地窗可以看到室外的景色。因為自然光而顯得明亮的室內，配備有暖爐的客廳與開放式廚房，空間設計得像是在自

＊請參考Maggie's Tokyo Project官網。http://maggiestokyo.org

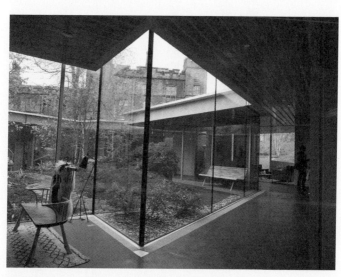

以中間的庭院為中心配置，設計成可以注意到使用者動態的空間。

己家裡生活一樣。這裡以患者為主體，患者可以和該中心商討自己需要的支援，也可以參加冥想、護髮、為乳癌患者準備的時尚課程等計畫。另外，這裡有自然產生對話的空間、一個人也不會覺得孤獨的沙發、可以盡情大哭和補妝的單間廁所等，中心內的每個空間都將使用者的情感考慮進去。

統籌該中心建築的詹克斯先生，把瑪姬留下的「設計的心得」交給建築師，委託專家設計。內容舉例如下：

- 讓患者、家屬和朋友感覺到自己被歡迎，最好是小規模有家庭感的空間。一個剛好符合需要，而且可以幫助每個人面對艱鉅挑戰的空間。

- 加深人與人之間的連結，使患者不再被孤獨感折磨，讓人更積極面對確診時的危機感。建築師會思考人與人之間的關係，預想可能發生的情況，打造出有助於面對這些情況的空間。

對這樣以患者為主體的照護方式深有共鳴的知名設計師，像是黑川紀章、札哈·哈蒂等人皆無償為各地的瑪姬安寧療護中心設計建築。

造訪格拉斯哥瑪姬安寧療護中心

格拉斯哥是位於蘇格蘭西南方的都市，人口有五十八萬人。香菸產業曾繁榮一時，進入二十世紀後造船業興盛，現在則是金融業與觀光發達的都市。

距離格拉斯哥市中心約三十分鐘車程，以癌症治療據點而聞名的嘉特納貝爾醫院（Gartnavel General Hospital）院區內的小山坡上，有一個風景美好的地方，即是瑪姬安寧療護中心當中第二古老的「格拉斯哥瑪姬安寧療護中心」。瑪姬安寧療護中心雖然是獨立的組織，但考慮到患者與家屬就醫或探視方便，選擇將地點設在醫院院區內，最大的優點就是醫護工作人員可

格拉斯哥瑪姬安寧療護中心的史都華‧丹斯金醫師。

以和該中心的工作人員密切合作。二○一一年翻新的平房建築，打造成環狀空間，圍繞著整理得非常漂亮的中庭。

打開大門可以看到明亮的空間中有一組沙發，沒有櫃檯也不需要簽名，就像到別人家玩一樣輕鬆。這棟建築物由荷蘭的知名建築師雷姆‧庫哈斯設計，是一棟在綠意中靜靜佇立的美麗建築，讓人不禁想進去一探究竟。即使可以感覺到裡面有人，但是從外面無法看見全貌。屋內可以感覺到有人在聊天，廚房也傳出紅茶的香氣，這棟建築連視線和氣氛都顧慮到了。

建築物與周圍的自然景觀保持絕妙的平衡，從室內眺望的自然景觀、坐在中庭長椅上可觸碰的綠意、在建築物周圍稍微散步時感受到的大自然、後方的森林，這裡巧妙地將大自然設計成一片漸層式的景觀。

我們在該中心專門支援癌症病患的專家史都華‧丹斯金的帶領下參觀設施。丹斯金醫師是這三十五年來持續在這家醫院研究癌細胞的醫師。丹斯金醫師待我們如朋友，我們也趁此機會向他請教這棟建築的優點、醫師面對使用者的相處模式以及工作人員的工作方式。

「這是一個開闊、任何人都會想造訪，而且可以到處走動的設施。來這裡不需要預約，這裡開放給所有人進出。無論是哪一個瑪姬安寧療護中心，都以家的感覺為目標。在這裡有很多書籍，你可以在明亮的廚房裡做

（上）建築配置得宛如被綠色植物包圍。（下）從庭院往後方森林延伸的小路。

菜，和某個人一起吃飯。工作人員不穿制服，為了集中精神聽對方說話，甚至也不做筆記。這裡不是提供醫療行為的場所，而是無論任何時候都可以溝通，使用者和工作人員之間完全沒有屏障的地方。」

在家裡理所當然可以做到的事情，在這裡也能徹底實踐。

設計師庫哈斯說：「這是一棟挑戰更美好生活的建築。」讓非一般家庭的場所有家的感覺，對建築師而言是一大挑戰。

以非患者的方式生活

瑪姬安寧療護中心不只針對癌症患者，也對家屬與患者身邊的友人提供必要的資訊與各種支援。在這棟建築物內，會向癌症患者、家屬、朋友分別說明具體的醫療對應方式、社會福利、公眾支援等將如何進行，再由患者自己決定該怎麼做。即使來訪的人什麼都不做，只喝杯茶也沒關係。這裡有充分的時間和空間，等待患者積極面對疾病、產生往前踏出一步的勇氣。此外，這裡除了支援患者，也會為家屬、朋友甚至工作人員帶來新發現。

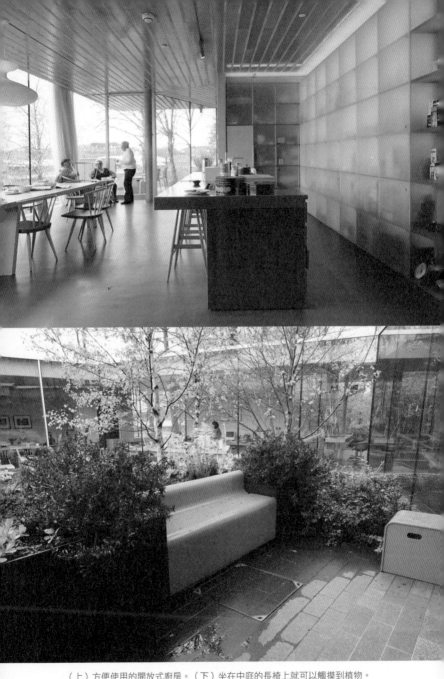

（上）方便使用的開放式廚房。（下）坐在中庭的長椅上就可以觸摸到植物。

Site5 格拉斯哥瑪姬安寧療護中心

在這裡不會告訴患者治療法的好壞，而是傾聽患者的聲音，協助整理患者自己想要請問醫師的事情，鼓勵患者自己發問。史都華醫師說：「瑪姬安寧療護中心把滿足感放在第一位。我們希望提供癌症病患快樂過生活的方法。」

尤其是瑪姬安寧療護中心的使用者會經過接受癌症、治療、恢復正常生活等各個不同階段。如果不能判斷使用者現在是否悲傷、是否陷入迷失自我的狀態、是否已經放鬆，這裡的工作人員就無法不經意地向患者搭話或邀請患者喝杯茶。如果這裡是像日本醫院那樣的空間，就算工作人員了解使用者的心情，大概也不會邀請患者喝茶。患者和家屬也不會抱著輕鬆的心情來諮詢，就算來了也無法期待患者能平復情緒吧！

日本因為高齡化，正面臨死亡人口遽增加的「多死社會」。如果單看癌症，每兩個人之中就有一個人罹癌，每年的死亡人數達三十五萬人，在日本每三人就有一人死於癌症（厚生勞動省統計）。另一方面，癌症醫療日新月異地進步，數年前被稱為先進醫療的方法現在已經變成標準醫療，癌症免疫療法劃時代的新藥也備受矚目。另一方面，有研究資料指出以治癒癌症為目標的介入性醫療，其實未必能提升生活品質（ＱＯＬ）*。

因此，我們才更需要能包含心理和社會層面的全人照護。

為了做到這一點，需要像家人一樣的空間以及和家屬一樣陪伴在身邊的人，與一起生活擁有共同經驗的夥

伴。瑪姬安寧療護中心的使用者當中，也包含患者的家屬。據說也有患者家屬在患者過世之後，以志工的身分繼續支持該中心的活動。另外，瑪姬所思考的與環境融合為一體的建築也很重要。建築本身充滿魅力，如美術館般的優雅感，微風輕拂、光線灑落、鳥語花香、樹葉轉紅等和緩的自然變化會讓人心平靜，就像教堂一樣，創造出讓人慢慢思考的時間。**

面對患者

「這裡是可以談論醫療與死亡的地方，但是我們不從事治療行為。因為聽到自己罹癌的人，精神易陷入混亂狀態，所以首先必須從鎮定心情開始。打開門進來這裡，就表示患者希望能活得比現在更好。這裡不像醫院那樣做三分鐘診療，我們沒有時間限制。只要你來這裡就都會有人在，你可以和任何一個人對話，可以慢慢思

* 日本國立癌症研究中心癌症對策資訊中心癌症資訊‧統計部（摘自祖父江友孝教授之資料）。

** 摘自Maggie's Tokyo Project官網。

考，如果忘記講過的內容，重新再講一次也無所謂。」史都華醫師笑著說。

在瑪姬安寧療護中心工作的人都很積極樂觀，因為這是一份為開門走進來的人帶來希望的工作，所以讓使用者認為「自己可以安心待在這裡」非常重要。即便使用者是患者，該說的話還是要說。為了讓使用者找回實現自己夢想人生的能力，在每天的行動中都會加入讓患者能回到日常生活的元素。

另外，工作人員認為優質的諮詢，應該如下述：透過與使用者對話，再加上自己的專業知識、技巧，以互相合作的方式釐清狀況與問題。當患者心生疑問的時候，鼓勵他詢問醫師或護士。除此之外，該中心靈活會運用醫院，醫院也會將患者介紹給該中心。這裡的工作人員，為了讓患者過得更好，需要具有介入使用者與醫院之間協調雙方的技巧。

能夠坦率面對生死的環境

史都華醫生說，這裡的工作人員每天都在感受著死亡的狀態下工作，所以一定要堅定地告訴自己「我不是患者也不是家屬」。從另一個角度來看，這裡也是俯瞰並想像自己的人生最佳場所。

工作人員以團隊方式合作，彼此互相幫助，也必須互相確認工作狀況與心理狀態。該中心備有讓工作人員放鬆的計畫，也讓工作人員有機會回頭仔細反省自己的思考與行動，以便應用於往後工作。

從事社區設計，也必須在計畫開始時，進入居民與居民、居民與行政機關之間，工作人員也必須具備細心協調兩者的能力。另外，從限定成員、找出當地問題到醞釀解決方法，都要花時間慢慢培養。醞釀出解決方案之後，以此為基準招募參加者，鼓勵團隊成員自主性的推動計畫。為了讓參與的當地居民與行政機關建構出信賴關係，並成為一個團隊，工作人員的思想、行動、言行都必須一致，而且保持陪伴的態度。剛形成的社區，總是伴隨著不安。發現當地問題的人發起一些小行動，

宛如客廳的室內擺設。藉由可動式的隔間可隨時改變房間配置。

為了增加夥伴並持續活動，需要安心感以及定期回顧活動的機會。該中心和社區設計在這裡也有共通點。

我們詢問史都華醫生，如何僱用得以用這種方式工作的從業人員呢？「當對方想在瑪姬安寧療護中心工作時，他就是我們要找的人了。敲響瑪姬安寧療護中心大門的人，認為醫院與當地瑪姬安寧療護中心有互相輔助的關係，而且應該要有支援患者、家屬、親友的體制，他們認為這才是理想的支援體系。工作人員雖然都有醫療從業的經驗，但大部分都是曾經在醫療機構以外工作過的人。因為很多時候需要應用醫療以外的工作經驗，所以面試的時候都會詢問應徵者過去有哪些經歷。

現在，中心裡總共有七十七位工作人員、兩位志工。我認為瑪姬安寧療護中心最好在少數工作人員的情況下營

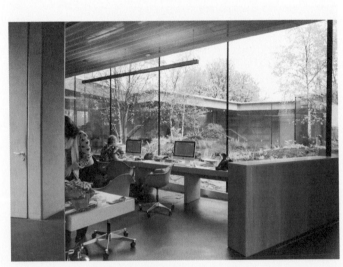

沒有牆壁也沒有門的開放式工作人員辦公室。

運。因為人數少溝通密度高，就不太會有工作人員和志工無法回答的問題。」

我們採訪瑪姬安寧療護中心當天，也有很多使用者在現場。使用者完全看不出來誰是患者、誰是家屬。我們接觸到的每位使用者，看起來都很平靜地生活著。我們也向使用者詢問得以平靜生活的理由：「在這裡的人都不是患者。因為在這裡的都是普通人，所以大家看起來都開朗平靜。任何人都會有情緒起伏，只要消除緊張感和壓力，人就會變得積極樂觀。」

身為使用者的患者、家屬、親友甚至遺屬，並不是希望得到工作人員的安慰、鼓勵或幫助。而是需要一個等待患者本人挑戰新生活的心境變化，以及支援這份挑戰的環境。我們不能忘記，格拉斯哥瑪姬安寧療護中心在豐富的自然景觀，以及經過澈底思考宛如家一般的優質場所中，透過深諳「協調」之道的工作人員的經驗與努力，才得以實踐這些目標。

結語

瑪姬安寧療護中心的採訪，給我一個深思「以患者為主體的照護本質為何」的機會。在與癌症患者這種必

須意識到死亡的疾病對峙時，為了認真接受死亡這件事，一般認為會經過否認、憤怒、妥協、抑鬱、認命等過程。在面對自己人生的過程中，如果有一個讓自己覺得「可以待在這裡」的場所，能與有共同經驗的人對話，讓具有專業知識及經驗的工作人員幫忙整理紊亂的大腦與心靈，應該沒有比這更令人安心的狀況了。

這樣的場所與周圍的支持，實踐了任何時候都無條件為患者敞開大門的理念，令我由衷佩服。瑪姬安寧療護中心與站在患者立場的醫療服務，一起對社會拋出「什麼才是以患者為主體的照護」這個大哉問。

日本邁入超長壽社會，接下來面臨如何連結社區中人與人的關係。

因為過去由血緣、地緣形成的社區面貌開始轉變，像瑪姬安寧療護中心這樣透過設計的力量訴諸感性，以人們彼此的共鳴為基礎建構社區的方法，對社區的未來也是一個莫大的提示。

參考文獻

1｜山崎亮『ソーシャルデザイン・アトラス』鹿島出版会，二〇一二年
2｜村上紀美子『納得の老後』岩波新書，二〇一四年
3｜村上紀美子『患者の目線』医学書院，二〇一四年
4｜東尾愛子編『メディカルタウンの再生力：英国マギーズセンターからぶ』30年後の医療の姿を考える会，二〇一〇年

可食地景Incredible Edible Todmorden──為草根活動帶來大幅轉變

醍醐孝典

一九七六年生，大阪人。studio-L創辦成員之一。自學生時代開始參與兵庫縣家島地區的社區營造活動。主要負責「墨田區食育促進計畫」、「富岡市世界遺產社區營造計畫」、「立川兒童未來中心營運」等工作。

托德摩登鎮的美麗街道與植栽。

前言

可食地景「Incredible Edible Todmorden」（以下簡稱ＩＥＴ）二〇〇八年才開始，算是比較新的案例。日本已經有一些媒體介紹過，不過筆者從00撰寫的《市民經濟》（Civic Economy）[*]書中才第一次得知這個計畫，自此之後就一直很感興趣。

然而，這次要採訪ＩＥＴ，有件事情讓我很不安。我事前在ＩＥＴ計畫的官網上[**]確認過，該計畫非常重視自發性的志工活動，所以完全沒有事務所或電話代表號。因此，我們無法事前與相關人員預約，只能採先去再說的方式。更慘的是我們的車愈接近托德摩登鎮，風雨就愈來愈大。我已經有預感大概難以做室外採訪的工作了。

本文透過現場採訪ＩＥＴ，論述ＩＥＴ與筆者至今經手的日本社區設計計畫之相似點與今後的可能性。

[*] 00著『シビックエコノミー：世界に学ぶ小さな経済のつくり方』石原薫訳、フィルムアート・二〇一四年

[**] https://www.incredible-edible-todmorden.co.uk/home

IET的概要

托德摩登鎮是位於英格蘭北部、約克郡西部的地區，人口約一萬五千人，過去曾因紡織業繁榮一時。境內有運河流淌，周圍丘陵地上有牧羊群，是一個非常美麗的小鎮。近年來，因為工廠倒閉出現許多失業者和低所得層，年輕人都外流到鄰近的大都市曼徹斯特，人口日漸凋零。

然而，最近因為IET的效果使得觀光客增加、犯罪率減少，招商計畫也慢慢進行中。這次可能是因為下雨和時間點的關係，往來的行人很少，很可惜沒有親眼看到「菜園活動」進行的樣子。然而，街道上舉目可見美麗的綠意與植栽，傳達出托德摩登鎮對「綠色」的重視。

由三位女性開始的「游擊花園」

IET是使用城鎮中閒置的室外公共場所（商業設施的停車場、校園庭院、巴士站、警察局的前庭、墓地、道路兩側）打造「菜園」的活動，在這裡可以種植蔬菜、香草、水果等作物，居民也可以自由採收。

「Incredible」是「令人不可置信的」、「Edible」是指「食用」的意思，加在一起硬要翻譯成日文的話可能就會變成「雖然很不可置信，但是任何人都可以採去吃喔！」的意思。

雖然現在活動已經是全世界的一大潮流，但最初是由潘蜜拉‧沃爾赫斯特 * 等三位有志一同的女性在二○○八年時從托德摩登鎮上開始的。當時，托德摩登鎮上的失業率很高，治安也很差。找不到讓孩子受教育的地方也找不到工作，而且面臨糧食危機與食品安全等問題，她們站在主婦的立場擔心家人們的健康。

* Pamela Warhurst，一九五○年生。TED網站上可以瀏覽「創造可食地景的小鎮」（有日文字幕）。http://digitalcast.jp/v/14954/

城鎮中隨處可見的IET「菜園」。

潘蜜拉女士認為對當地現狀與未來感到不安的應該不只有自己，所以和友人一起開始「游擊花園」活動，她們在巴士站旁、停車場閒置的空間、圓環的綠色地帶、站前的花圃等地，種植蔬菜和水果等可食用的植物，將收成提供給當地居民。任意使用公共土地雖然也有問題，但是支持她的人非常多，在居民說明會上招募支持者時又增加更多認同該活動的人，「游擊花園」就這樣逐漸增加。

當地面對大馬路的建築物窗戶上，可以看到「減少工廠型的農地！」、「增加游擊花園吧！」等標語。從這些景象可以想見，ＩＥＴ的理念從活動初期一直傳承至今。

ＩＥＴ初期的活動是以不需要資金的交換種籽開始，慢慢增加活動的範圍和「菜園」的數量。ＩＥＴ受到當地報社的採訪，逐漸發展成由學校、醫院提供操場、花圃當作「菜園」場地等團結當地的活動。收成的作物也會提供給學校當作營養午餐食材，後來也誕生醫療用的香草「菜園」。

現在實施區域已經擴大至整個托德摩登鎮。實際走在鎮上，隨處都可以遇見ＩＥＴ的「菜園」。種植多樣香草的「菜園」會設置說明看板，告訴民眾只要摘採需要的量就好，以及種植的香草種類、使用方法等資訊，這些看板由擅長設計的當地居民製作。另外，擅長做菜的人，會料理不同季節收成的蔬菜，在酒吧或教堂提供給民眾享用，每一位居民都是這個計畫的一片拼圖，各自扮演自己的角色。

（上）「增加游擊花園吧！」的標語。（下）香草菜園中設置蜂巢箱。

從菜園展開的計畫與對當地的影響效果

IET為了讓大家更享受「可食地景的小鎮」，製作經過庭園或運河環繞小鎮一圈的「托德摩登綠色步道」散步地圖。綠色步道以發掘當地「自然」景觀為目的，路線會經過咖啡店、商店並穿越市場。網站上也可以下載這份地圖，多數觀光客的起點都是北方鐵路的托德摩登站，車站內就有張貼大尺寸的步道地圖。

另外，這條路線對當地居民（尤其是高齡人口）而言也具有維持健康的效果，健康中心建議每天走一圈，當地餐廳的開放式陽台牆上也張貼著「健康散步路線」的海報。這些地圖不只為觀光客製作，同時也具有改變居民以前往返住家與超市的路程、改變居民對社區的意識與行動等效果。另外，這條路線上也加入快樂學習食物重要性的元素。路線上的幾個點設置了鳥屋與蜂巢箱，可以藉此認識授粉等動物與昆蟲對植物的影響。這樣的活動可以讓來訪者享受小鎮巡禮，間接促進小鎮經濟，形成「蔬菜之旅」這樣的嶄新經濟模式。

除此之外，還運用募款製作有IET標誌的黑板，發給市場的商家，透過宣傳採購當地食材提升銷售額。

另外，在「Every Egg Matters」（每顆蛋都很重要）的活動中，基於「比起遙遠外地生產並運送至此的雞蛋，選

擇當地生產的雞蛋才符合自然原則」的理念，製作寫上當地養雞農場名稱的地圖。現在已經有五十家養雞戶出現在地圖上，藉由雞蛋的地產地銷改善當地農家的經營狀況，對當地經濟也開始出現正面影響。

　　IET透過以「飲食」這樣所有人共通的主題為關鍵字，創造出連結居民的「社區」，藉由食物的重要性與在地食材的「教育」，提升當地經營者的營收，創造「商機」以提供新的就業機會等三大基礎，實踐對環境友善、讓居民健康生活的永續城鎮。

對日本社區設計的提示

　　如前文所述，IET為了解決當地問題，透過「可

說明香草種類與使用方法的看板。

食地景」在「社區」、「教育」、「商機」等三大領域獲得莫大成果。Studio-L至今在日本國內也推動許多社區設計的計畫，其中可以看到與IET相通的部分以及新的啟示。這次我想針對以下三大面向進行考察。

一、就算沒有人拜託也會自動自發

IET的計畫並不是受人之託才開始，而是像「游擊花園」這樣由潘蜜拉女士自行啟動的計畫。因為是任意使用公有土地的計畫，所以本來就不太可能由當地行政機關發起。不過，我想正因為是非公家機關推動的計畫，才會讓這個特殊的活動在社區裡開枝散葉。

筆者自就讀研究所的二〇〇二年就持續參與兵庫

托德摩登車站內張貼的綠色步道圖。

縣姬路市家島地區的社區設計。我們在苦於人口外流與少子高齡化、基礎產業衰退等問題的離島推動計畫，這段長年持續的活動並非接受當地行政機關的委託，而是我們自己擅自開始的計畫。自二○○五年開始進行為期五年的「探險島」計畫，透過都會青年的「外部視角」來探索小島的魅力，每年將結果彙整成一本小手冊。這個活動雖然不像ＩＥＴ那樣，馬上就獲得當地居民的贊同，但因為也不是行政機關委託的計畫，我們得以貫徹自己的信念，而且漸漸獲得支持。之後，受到這些活動觸發的島民也開始站出來。以島上的媽媽們為中心，開始有海產加工製作特產、體驗離島生活的觀光企劃、培養觀光服務的人才等以島民為主體的活動。

比較以上兩個案例，ＩＥＴ是以潘蜜拉女士這樣當

販賣島上特產的非營利機構家島的媽媽們。

地的「內部人士」為起點，而家島則是由島外青年與我們這樣的「外部人士」開始，這一點很不一樣。另外，IET在二○○八年開始「游擊花園」活動之後，隔年的二○○九年就和坎達德爾地方政府合作，在個人與團體的自治體財產土地上，打造較容易種植蔬果的環境以推行該活動，他們把目標訂在自活動開始十年後的二○一八年，達到該鎮糧食完全自給自足，這種速度相當驚人。

反觀家島的案例，則是二○○二年在我們支援的形式下開始活動。島上的媽媽們從二○○八年起開始製作特產，在那之前都是由島外的活動者緩慢推動計畫。*雖然可能只是剛好本案例是這種狀況，不過日本的確如「社區營造要靠年輕人、笨蛋和外人」這句話所說，像家島這樣由外部人才開始，漸漸改變內部居民的意識與行動，比較有效。

然而，今後日本鄉村將面臨更劇烈的少子高齡化，或許也會出現無法「慢慢來」的案例。另一方面，有活動想法和熱情的年輕都市居民回流鄉村的案例正在增加。可以期待未來這些人才成為當地的「內部人員」，發

（上）餐廳裡張貼健康散步路線的海報。（中）設置鳥屋的菜園。
（下）說明昆蟲、小鳥與植物的關係。

起解決當地問題的創意行動。

今後針對日本山麓、離島地區或地方小都市思考時，像這些因移居而成為「內部人員」的人才，在沒有人委託的情況下開始規劃活動，獲得居民共鳴、支持、參與時，IET可說是給予我們很大的啟示。

二、創造出社區中真正的「公共空間」

採訪當地時，看到許多IET「菜園」，給我的印象和日本的「市民農園」很不一樣。IET的「菜園」整體而言是綠色空間，很美也很容易親近。帶給人這種感覺的最大原因，大概是IET「任誰都可以免費獲得食物」的規則吧！一般的市民農園會分區訂契約，在區間內種植的作物就是「自己的收成」。因此，與其說是延續周圍環境的公共空間，更像是個人空間，個人所有的意識比較強烈。

然而，在IET活動中，自己種植的作物很有可能被「其他人」採收。因此，一般認為這是在具有公共意識的狀態下進行的「菜園」活動。以前治安不好的托德摩登鎮，「菜園」沒有遭到破壞，連菸屁股或玻璃碎片都沒有，這就表示居民已經認知「這是鎮上所有人共有的場所」。

162

Studio-L至今也經手過不少以「農園」為主題的計畫。自二〇一二年開始，在大阪市住之江區的北加賀屋地區展開「北加賀屋大家的農園」活動*。該活動將北加賀屋地區大地主某不動產公司擁有的空地，轉換成暫時的「農園」，藉由創造新環境和社區，解決當地高齡化與空洞化等問題，提升當地的價值。

從二〇一二年開始的計畫，藉由和以當地為活動據點的藝術家與設計師合作，把一般被認為航髒不堪的「市民農園」，成功轉化成既愉快又美麗，充滿時尚感的農園。現在，兩處原為空地的空間改造成「農園」，

* 家島、北加賀屋、墨田區的計畫細節請參照studio-L官網。

北加賀屋地區利用空地打造「大家的農園」。

翻修空屋打造出具咖啡廳功能的據點，現在已經成為各「農業」主題計畫的舞臺。Studio-L現在已經不再介入，期待當地的年輕設計師可以成為協調人，持續成長並推動活動。

比較以上兩個案例，「大家的農園」由同為事業計畫主體的不動產企業擁有大部分土地（包含可以暫時當作農園的空地），而且該企業支援的創意村構想吸引許多藝術家與設計師駐點，這些都是因為當地的特殊狀況，活動才能成立。另一方面，我認為IET活動也可以在日本許多城鎮中推展。但在日本要使用公有土地必須申請（很少有像坎達德地方政府那樣，在IET活動初期睜一隻眼閉一隻眼的公家機關吧？），還要考量日常管理系統、氣候與文化差異等，從這些角度來看，推行IET的確有其難度。

然而，日本的土地利用從以前的成長型逐漸轉移為縮小型。現在鄉村街區中的空店面與空地增加，像過去那樣以商業店面的形式使用土地的情況也減少許多，接下來勢必要找出土地在商業機能以外嶄新的「功能」。

城鎮中的空地轉化為「菜園」，打造出當地居民共享的公共空間，這也是一個可以考慮的方向。

期待過去克服種種難關的日本和鄉村，今後可以創造出自己特有的解決方法。

三、把「飲食」當作解決當地問題的「手段」

IET的活動以「食物」為關鍵字，試圖解決「社區」、「教育」、「商機」等當地問題。譬如在「社區」透過居民集會，一起播種、種植、收成、料理、享用……這一連串的動作循環，使居民在各種場合中都和其他人產生連結，從中開始培養社區意識。菜園活動從當地兒童到老年人都可以參加，也能形成世代交流。另外，在「教育」層面上，鎮上所有中小學的學生都可以種植蔬菜，快樂學習食物從哪裡來、如何種植、如何加工與烹調等知識。

在「商機」層面上，該活動創造出以食物為關鍵的嶄新當地商機，像是製作當地啤酒的釀造所、使用當地

墨田食育工作坊的紙牌。

水果製作果醬的果醬店、經營當地稀有品種豬肉的肉品店、起司工坊等。當地成立兩個非營利法人機構，該機構有實習園藝指導等工作，藉此創造新的就業機會。以IET為契機，催生許多像這樣以食物為手段的具體活動。

Studio-L至今也經手過以「食物」為手段，解決當地問題的計畫。自二〇一一年起，我們在東京都墨田區支援制定「食育推進計畫」＊。說到食育，大家通常都會從「飲食教育」的觀點切入，墨田區的活動把「飲食」當作手段而非目的，以「透過飲食做教育」為基礎思想。食育推進計畫制訂時，有很多居民前來參與工作坊時，不斷討論「想透過飲食解決的當地問題」、「以飲食為手段，想進行什麼教育？」等議題，於二〇一二年制訂出新的食育推進計畫。

另外，為了在墨田區中更細緻地推動具體行動，二〇一三年為檢討以墨田區內的中學校區為單位的活動，製作「墨田食育工作坊紙牌」這項工具。墨田區的食育活動的最大特徵，就是參與者從二十幾歲的年輕人到老年人都有，年齡層非常廣，而且個人與當地團體、市民團體、教育機構甚至民間企業等不同主體都積極參與該活動。完全沒有第一級產業生產地的墨田區，因為擔心碰到天災時孤立無援，所以平常為了與鄉村產地連結會舉辦青空市場，或者把公民館的花圃當作菜園，種植當地傳統蔬菜，應用在兒童的教育上，以當地食物為手段

進行各種嘗試。

從這兩個活動可以看出，「飲食」是所有人都關心而且切身的主題，所以容易拉進多樣化的主體與世代。

另外，以食物為切入點，解決各種當地問題也是一大共通點。若要舉出兩者的相異處，相較於人口僅一萬五千人的托德摩登鎮，墨田區人口有二十四萬人，兩者相差十五倍以上。托德摩登鎮重視具體行動，所以已經展開許多活動，反觀墨田區則是先訂定整體願景，再利用工作坊紙牌等工具連結到今後扎根在生活中的實踐活動。

IET有很多活動，是把「食物」當作解決當地問題的「手段」，像墨田區這樣接下來打算進行以居民為主體的活動時，這兩前例都能成為頗有助益的參考。

結語

前往托德摩登鎮的「菜園」時，因為雨勢太大使得採訪更加困難。為了躲雨我們一行人決定走進一家餐

＊計畫的詳細內容請參照大阪創造千島財團官網。

廳。我們聽說托德摩登鎮大多數的居民都以某種形式參與IET的活動，我們心想如果詢問一般居民，或許能獲得一些資訊，所以試著向店內一位青年搭話。這位青年名叫凱文，凱文說他知道IET，非常親切地接受我們的採訪。而且很巧合的是，凱文竟然是IET創始人之一潘蜜拉·沃爾赫斯特女兒的男朋友。他是一位網頁設計師，IET的網頁也是出自他的手筆。

凱文在附近經營一間酒吧，我們聽說潘蜜拉女士也經常出現，所以決定移到酒吧繼續採訪凱文。結果當天潘蜜拉女士沒有出現，我們沒有直接和她見到面。不過，聽凱文說潘蜜拉女士等人醞釀出IET想法的咖啡廳就在附近。

咖啡廳的名稱是「THE BEAR」，以前似乎是屬於

我們在凱文先生經營的酒吧採訪。

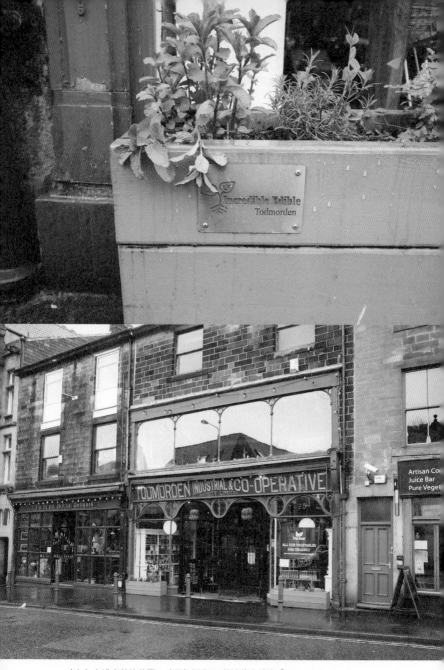

（上）咖啡店前的花圃。（下）誕生IET想法的咖啡廳「THE BEAR」。

Todmorden Industrial協會的建築物，招牌依然還留在原處。自一九九〇年起，這裡就以當地自產有機食材熟食店的附屬咖啡廳型態營業，店面前的花圃也有IET的標誌。據說潘蜜拉女士等人就是在這裡聊天時醞釀出IET的行動。

IET現在在英國國內已超過七十處，法國有三百處，目前正以歐洲為中心擴展。每個地區都以「Incredible‧Edible‧地區名稱」進行相關活動，並且在Incredible Edible網站上交換資訊、彼此交流。

在小鎮裡的咖啡廳醞釀出的小活動，現在已經成為一大趨勢，影響著人們的意識與行動。

羅奇代爾俱樂部——從孤立到守護高齡人口的在地服務

出野紀子

一九七八年生，東京人。二〇〇一年遠赴倫敦，從事電視節目製作等工作。自二〇一一年加入studio-L，負責島根縣海士町自行營運的電視台「海士社區頻道」、「穗積製作所計畫」（伊賀市）、「豐後高田市城鎮檢討調查業務」等計畫。二〇一四年四月起，活動據點遷移至山形縣，以東北藝術工科大學社區設計系教師的身分，致力於培育後進。

前言

　　在英國，六十五歲以上的人口比例為百分之十六‧五（二〇一〇年），預計在二〇三五年會成長至百分之二十三*。另一方面，日本高齡化的速度比英國更快，人口比其他國家更早開始衰減。對少子且高齡化的日本而言，在保持與社會之間的關聯以及人際關係連結的情況下，由社區支援高齡者儼然已是當務之急。再加上第一次嬰兒潮中出生的團塊世代，會在二〇二五年時一起

* 英國人口為六千二百三十萬人（二〇一〇年）。二〇三五年人口將增加至七千三百二十萬人。出處：英國統計局「National Population Projections」（二〇一〇年十月）。

SpringHil安寧療護中心咖啡廳的吧檯。

在「Coffee & Catch up」茶會活動上盡情談天的人們。攝於SpringHil安寧療護中心的咖啡廳內。

邁入七十五歲，屆時從醫院、設施轉換到居家醫療、照護以及地區整體照護系統的生活支援等工作，必須由各地方負擔。因此，由社區支援高齡者這件事就顯得更加重要。

英國的高齡化比日本和緩，且人口也持續成長中，兩者雖然有差異，但英國是財政窘迫的成熟社會，目前已經開始建構以社區為中心互相支援的架構。

本文針對英國的「羅奇代爾俱樂部」，介紹他們在高齡化社會中推動的活動，希望能夠思考實施這種架構的可能性。

俱樂部的誕生

羅奇代爾俱樂部是為了解決高齡者「社會隔離與孤寂」問題，也就是老年人被社會孤立與孤獨感等課題而設立，是專為五十歲以上長者服務的會員制組織。

「俱樂部」的思考模式，源自於南倫敦薩瑟克（Southwark）區開發的「薩瑟克俱樂部」。薩瑟克俱樂部為了讓當地居民，尤其是老年人口可以獨立過著自我風格生活，發展出日常生活中碰到小困難可以互相幫助的架

（上）手工製作的司康與咖啡拿鐵。（下）咖啡廳裡聚集二十名左右的成員。

構。由經手服務設計的Participle公司與薩瑟克特別區、英國勞工年金局、Sky Media合作，和高齡者與其家屬約兩百五十位居民一起，自二〇〇七年九月開始耗費一年半的時間規劃設計（Co-Design，協同設計），開辦這個實驗性的組織。薩瑟克俱樂部在二〇〇九年五月，成立社區利益公司（CIC）*。

俱樂部專為二十一世紀的高齡者設立，也就是把目標放在呈現什麼是「做好預防」以及「增加高齡者自己可以做到的事情」的服務。本計畫是為了藉由呈現未來的樣貌，對現在的公共政策給予廣泛的影響，因此俱樂部的架構並不僅限於一個地區，而是以全國的規模展開設計。

薩瑟克俱樂部誕生之後，在倫敦的漢默史密斯與富勒姆地區也展開該活動，二〇一二年整合為「倫敦俱樂部CIC」這個獨立組織；然而，倫敦俱樂部在二〇一四年因為資金不足而結束營運。現在，在位於英國中北部的諾丁漢和羅奇代爾兩個小鎮仍持續該活動。這次我們有機會採訪的是羅奇代爾俱樂部。

俱樂部提供的服務

俱樂部提供兩大服務：其一是對有困難的成員提供實際的幫助，其二是以成員之間交流為目的，協助舉辦

社群活動。前者大多是幫助成員整理庭院、打掃居家環境、修理物品等日常生活中的瑣事。後者則是每個月規劃二十到三十個活動，刊載在每個月發行的月曆上，再發送給會員。會員只要每年支付三十英鎊（約五千五百元日幣），就可以得到這本月曆，並且免費參加兩次活動（第三次開始須自行付費參加）。

俱樂部會提供付費或免費的實際支援或社群協助。實際支援由小幫手義工負責對應，當然會員之間也可以互相幫助。另外，刊登在月曆上的活動有時由俱樂部工作人員規劃，有時也會參考會員的要求或者由規劃活動

* Community Interest Company的略稱，有助社區利益活動的公司組織。二〇〇四年公司法修正後，設置了CIC規範，組織才走向制度化。

羅奇代爾俱樂部辦公室就在這棟建築物內。

的義工安排。現在俱樂部的會員也會到其他會員家裡玩遊戲，小幫手會到會員家裡幫忙為庭院柵欄刷油漆、開車送會員前往醫院，甚至在週末帶會員搭電車到附近縣市旅行。也就是說，俱樂部經常支援、協助會員。

我們到訪的五月，有跳森巴舞、到附近足球場觀光的旅行活動，晚上則有聽爵士樂、欣賞舞臺劇等多樣又豐富的企劃。另外，每個月定期舉辦午餐與茶會活動，會員可以一邊輕鬆喝茶、用餐，一邊聊天。

在辦公室經理莉莉安女士的帶領下，我們參觀了非常受歡迎的茶會「Coffee & Catch up」（邊喝咖啡邊聊近況的茶會）。會場是距離辦公室約車程五分鐘的SpringHill安寧療護中心咖啡廳，是最近剛改建的咖啡廳，裝潢得非常可愛，咖啡杯和桌巾都充滿傳統風格的咖啡

由SpringHill安寧療護中心營運的咖啡廳。

小碎花，具有英倫風格的設計十分引人注意。

這裡聚集大約二十位會員，一起享受茶會。莉莉安女士向大家介紹：「他們是從日本遠道而來的客人喔！」大家都很熱情地歡迎我們，所以我們馬上就融入活動之中了。

接納初次見面的人、創造自然產生對話的開朗氛圍，在社區設計的現場中非常重要。為了化解因為初次見面而感到緊張、不安的情緒，我們通常會在工作坊中加入「破冰」活動。我想俱樂部已有其基礎，所以會員能自然而然地做到這一點。

與高齡者一起設計

參與協同設計的Participle公司，了解高齡者強烈需要和不分年齡、性別、人種然具有相同興趣和嗜好的人交流。因此，該俱樂部自一九五〇年後，持續提供以高齡者需求為基礎的服務，最近開始轉為增加高齡者「可以做到或想做的事（Capability）」的服務，以尊重他們想做的事為目標。

社會上有很多支援高齡者交流與社會生活的服務，但俱樂部的活動氛圍不會讓人感覺到是專為老人設計

的。我們造訪的咖啡廳也看不出來是由安寧療護中心營運的設施，菜單也是不論任何年齡都能享用的菜色。高齡者會想和不同的人交流，但是因為年紀大導致身體比較虛弱，無論外出或與他人對話都較吃力。然而，藉由選擇地點、創造氛圍讓這些人願意出門，就可以讓他們再度找回與人交往的自信。俱樂部就像一張彈力網，接納在社會上被孤立的人，提供他們所需的支援，並且支持他們去做想做的事，協助他們回到自己想待的地方。

Participle公司透過與高齡者協同設計，還學到另一件事。現有的高齡者支援架構中，由個人與志工組成的社區服務以及公共服務之間有明確的界線。然而，對於認為必須投入自己的資源（無論精神或金錢）才能接受國家或自治體、第三方營運中心等公共服務的人而言，這條界線並沒有發揮功能。

會員需要的服務，如前述提到的非常瑣碎而且多樣化，但即使如此還是必須穩定提供這些服務。而且為了防止社會性的孤立，必須保持人與人之間的聯繫，日常的關懷不可或缺。從茶會中的對話可以了解會員的健康狀況，從醫院回家的路程中也可以了解會員想做的事情。會員真正的煩惱與問題，不一定會告訴醫生或社工，而且每個人解決煩惱的方法都不一樣。為了讓會員平時互相接觸時不經意地傾聽彼此的心聲，進而在日常生活中解決煩惱，必須提供能夠輕鬆跨越界線的服務。

另外，Participle公司自行調查的結果，也顯示出跨越界線的必要性。互相支援的方法有「時間銀行」（沒

有金錢介入，透過交換支援他人的時間，形成彼此互助的架構）或志工制度等方式，但是另一方面也有無法持續，以及過度依賴個人經驗或領導精神的問題。高齡者互相支援的架構中，透過某些服務付費、某些服務可用時間交換替代金錢，以及必要時可連結到公共服務的方式，來消除兩者之間的界線。

所以，俱樂部沒有把焦點放在金錢層面，而是以資源為重點。也就是整合公共、民間、社區以及個人的資源，靈活運用。因此，要維持俱樂部的經營，會員之間就必須彼此信任。在日常生活中自然地給予幫助或心理上的支持，藉此建構嶄新而多樣的友好關係，意外發生的時候這些都能成為助力。由此，提供什麼服務雖然很重要，但如何提供也很關鍵。對方「如何說？」、「做了什麼？」以及「如何做？」這些人與人之間的關係都是俱樂部的核心。即使現在已經建構出營運模式，仍然持續與會員對話，時時思考用什麼方法提供服務最恰當，而且不斷累積這些智慧。

一般的俱樂部通常扎根於當地，以獨立社會企業的形式營運。而採用社區利益公司的形式，僱用五位專職協調人領導營運，這樣的規模剛好可以保持工作人員與會員之間緊密的關係。

以高齡者真正的需求為軸心，產生不斷克服既有服務問題的模式。這可以說是因為與高齡者一起設計，才能得到的成果。

撐起羅奇代爾俱樂部的工作人員

和日本一樣，喜歡喝茶的人以女性居多，我們參訪的時候參加者半數以上都是女性。笑語不斷、大聲對話的樣子，就像在酒吧或夜總會一樣，充滿活力朝氣。俱樂部的當地責任經理派特‧瑪丹娜女士走在路上都會有人跟她打招呼，她也會攬著對方的肩膀談天、大笑，一直重複這樣的動作。還有會員會說：「派特是我的女兒！」我們很想知道派特女士獲得絕對信任的理由，所以向她請教祕訣。派特回答：「Nothing special.」沒什麼特別的，只是享受著跟大家聊天。

過去曾是酒吧老闆的派特女士，退休之後莫名覺得寂寞，開始依賴俱樂部的活動計畫，因為這個契機讓她成為俱樂部的工作人員。從當志工開始，現在變成全職工作。我們問她工作

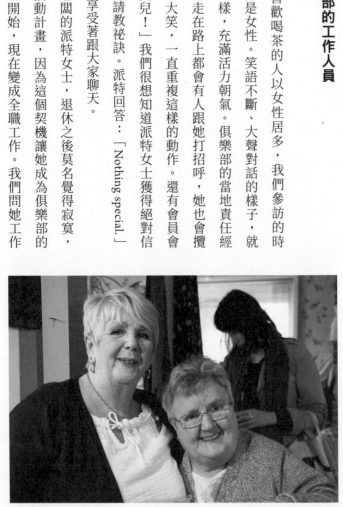

莉莉安女士（右）靠過去說：「派特是我的女兒！」

開不開心，她馬上回答：「I love it.」而且也表示「有一天我自己也會需要幫助啊！」

羅奇代爾俱樂部的工作人員中，有四位全職、兩位兼職人員。除此之外，還有大約三十名的志工支援，平時以小幫手的身分協助活動。我們採訪的這一天雖然是週六，但是四位全職員工都來接待我們。

總監馬克·溫恩先生負責組織管理、經營、營運策略與服務操作等工作。因為有倫敦俱樂部歇業的前車之鑑，他致力於讓羅奇代爾持續營運，拓展多樣性的財源避免單一化。其中小型集資（募款）非常有效，據說已經可以維持數年的營運。

當我們詢問營運俱樂部最重要的事為何，他回答：「總之要保持正面思考。只要能正面思考，就算面對負面環境也能扭轉現況。玻璃杯裡有半杯飲料，有人會覺得『還有半杯』，也

總監馬克·溫恩先生。

會有人覺得『只剩半杯』。」——這是英國很常用的譬喻，馬克先生認為，以前者的角度看待事情很重要。

協調人金瓦和先生會聽取會員的煩惱而派遣小幫手，他自己也以小幫手的身分進行會員的生活支援。我心想在這些活動中會得知成員的私生活，如果沒有一定程度的信賴關係，對方應該很難說出實情才對，因此我們詢問他如何建立和會員之間的信賴關係。金先生說羅奇代爾俱樂部若有新加入的成員，一定會在每個月發送的月曆上做介紹。會員每個月都會看月曆，所以在見到本人之前，就已經先看過對方的長相了。另外，服裝也是重要的元素，注意上衣不要太華麗即可。他笑著說：

「最重要的是笑容。」

帶我們參觀茶會的莉莉安女士本來是高中老師，她在俱樂部負責活動的企劃、營運。和派特女士一樣，她也說很喜歡現

（左）辦公室經理莉莉安女士。（右）協調人金瓦和先生。

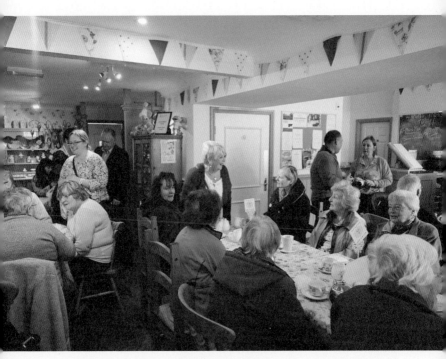

從休閒對話中觀察會員狀況的派特女士。

在的工作。然而，最讓她覺得辛苦的事情就是「要讓所有人開心」。例如有一次因為男性參加者比較少，所以準備了前往曼徹斯特聯足球俱樂部主場「老特拉福球場」的旅行，結果參加者五名為女性、三名為男性，成果完全不如預期。順帶一提，據說最受男性歡迎的是高爾夫不限球數的練習活動。而在日曆上描寫活動的時候，工作人員會特別小心措辭，希望能吸引所有人參加。

柔軟地克服超高齡化社會的問題

羅奇代爾俱樂部會評比各項活動，並連結到營運的策略上。評比的方法有以下三項：

當地責任經理派特・瑪丹娜女士。

一、以資料證據評測。

二、會員的心理變化。

三、個案研究。

會員每個月可以獲得參加活動或讓小幫手幫忙整理庭院的服務。所謂的資料證據，就是指每個月參加幾次活動，使用過幾次小幫手服務等顯示與俱樂部之間關連的紀錄；心理變化的部分則由工作人員打電話給會員做問卷調查；個案研究則是指透過仔細聆聽，以了解會員狀況。羅奇代爾俱樂部中，是由派特女士負責聆聽會員的意見，由馬克先生轉化為數據資料。

根據這份評比資料指出，會員讓 GP（家醫科醫師）看診的頻率減少百分之二十五。高齡者若在社會上被孤立，去診所或醫院就會變成和社會唯一有連結的機會，因此有不少人就算沒症狀也會去看醫生。無論如何，加入俱樂部之後減少看醫生的次數，就表示俱樂部活動對當地醫療也有貢獻。因為有這樣的情況，所以最近推行的其中一個活動就是「介紹信」——由醫師判斷為可能適合的患者撰寫介紹信，建議患者參加俱樂部的活

動。

另外，有位參加俱樂部的女性會員令我印象深刻。她曾經罹患癌症，現在已經康復並且決定在今年秋天和俱樂部活動中認識的男性結婚。這一對七十幾歲的情侶檔，在俱樂部中「遇見改變人生的大事」，受到所有會員與工作人員的祝福。透過小小的互助，建立起人與人之間的羈絆──俱樂部以柔軟的姿態克服超高齡化社會的問題。

今後，羅奇代爾俱樂部規劃把此架構普及到其他區域，會員也增加到六百至七百人的規模。「一切都應該在嘗試和錯誤當中邊實驗邊找出最好的方法，以適合各地的作法進行。」馬克先生如此說。他從事這份工作時就認為「這是新的挑戰，也是對這個鎮的報恩」，從他的計畫來看，的確正在一一實踐。

兩個盒子——思考高齡者的孤獨

羅奇代爾俱樂部的活動，正在解決日本也面臨的高齡者被孤立的社會問題。我認為這是一個可跨越國界、泛用性很高的架構。

在超高齡化社會的日本，該如何因應高齡者在社會上被孤立的問題呢？社區設計的現場中，連結人與人的關係，有助於解決從前無法克服的問題。這種時候，參加者的背景或年齡層的多樣化非常重要。畢竟要活化社區，就必須以不同角度找出社區的潛力，以前無法克服的難題要從出奇不意的觀點才能找到解決方法。多樣化的人們成為夥伴，一起克服問題，藉此也可以建構出有別於家人或工作夥伴、以當地社區為基礎的新人際關係。

高齡者在社會上被孤立肇因於在地的連結變得薄弱。像英國的「俱樂部」在當地從解決「小困擾」開始，藉由比行政服務更進一步的柔軟方式，不只可應用在高齡者身上，就連一般被社會孤立的人都可能隨之減少。我們希望能透過社區設計的工作活用這次獲得的啟發。

最後，我想介紹羅奇代爾俱樂部發行的年度報告中，某位會員投稿的文章：

「我和我深愛的家人一起生活，但是不和家人以外的人見面，就像抱著兩個盒子生活：一個盒子裡裝滿家人的愛，另一個盒子裡裝滿孤獨。（中略）派特小姐在我家花了兩個小時的時間說明俱樂部的活動，建議我參加。我聽到無論哪個活動都會有俱樂部的工作人員在場，所以就決定參加了。第一次參

加的活動是一個大約五十人的巴士旅行。剛開始雖然有點不安，但是參加者之間漸漸打開心房，真的玩得很開心。那段期間，因為有派特小姐在，讓我覺得很安心。（中略）總之，我感覺自己再度找回快樂的人生了！」

從這篇文章中我可以感覺到派特女士等工作人員相當注意細節、對會員關懷備至的工作態度，我想這就是俱樂部最核心的部分。

集結多樣化人群的美術館

以非主流藝術為主題的福島縣豬苗代町「初心美術館」，實踐了以高齡者為中心，創造出讓多樣化人群也可以安心使用的空間。豬苗代町因為年輕世代都出城就業，所以面臨高齡化加速的問題。當初也有居民認為美術館太正經八百，所以打造出平常也可以輕鬆走進來的氣氛，就成了開館前的重要課題。另外，針對剛從研究所畢業的社會新鮮人或正在念研究所的實習生等年輕人，經手美術館計畫的studio-L工作人員也努力思考如何讓這些年輕的「外部人士」和當地居民建構信賴關係。最後，他們實行的活動就是每天早上起床帶著微笑和居民打招呼。居民因此漸漸認識這些年輕人，最後交往也愈來愈深，學生甚至會收到蔬菜或料理。現在，像是「敦親睦鄰」工作坊與美術館的活動，居民都會願意參加，漸漸成為一座平易近人的美術館了。

CAT（替代技術開發中心）——
主題性設施營運與在地連結

神庭慎次

一九七七年生，大阪人。就讀大阪產業大學研究所時，就已經投入姬路市家島地區的社區設計工作。畢業後創立非營利組織Environmental Design Experts Network。二〇〇六年起加入studio-L，從事「泉佐野丘陵綠地、觀音寺中心區地方活化」、「今治港再造」、「近鐵百貨『緣活』計畫」等工作。

前言

studio-L有很多工作和設施營運相關。

截至目前為止，日本很多公共設施都沒有訂出「以任何人都可以使用為目標」這樣具體的主題。然而，最近開始出現藉由訂出具體主題、鎖定目標，以圖打造特色設施的動向。

這次我們視察的CAT，就是典型的主題化設施，我很想了解像這樣的主題化設施該如何營運？這次我希望透過梳理CAT的活動，重新思考主題化設施的營運。

何謂CAT

CAT位於英國的威爾斯。這個組織不斷重複以生態與永續為主題的實驗性活動，再將其結果傳達給外界。於二〇一五年邁向成立四十週年。從專家和研究者深度參與的活動，到家庭的體驗學習，該機構準備廣泛的教育計畫，以「環境教育的聖地」聞名全球，現在已經是每年吸引三萬名遊客到訪的觀光勝地。

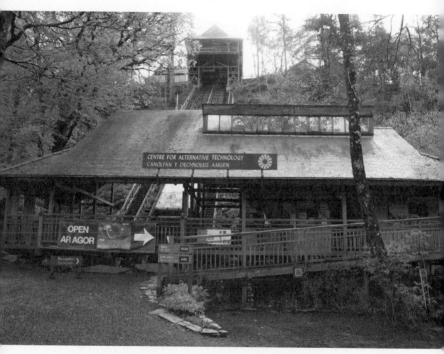

聞名全世界的環境教育聖地CAT的入口。

本來這個場地是裁切建材及墓石用的板岩切割廠。

戰後，因為沒有利潤而且不斷有大型事故，於一九五一年封山。之後就一直都沒有使用，就這樣閒置了二十年。一九七四年時，CAT在此處成立。

草創成員有四位。因為當時幾乎沒有人提倡生態與永續，所以當地人似乎都把他們當成怪人。然而，很多外地人對此感興趣。贊同該設施宗旨的生物學家與建築師、木工工匠等，有很多人遠道而來參訪CAT。來這裡的人都有共通點，就是擔心環境破壞將影響地球的未來。他們認為現在必須開始做點什麼，不只是討論和環境相關的議題，而是實際動手，從現在就可以實踐的事情做起。

CAT內部有許多替代能源的教學展示品，其中大

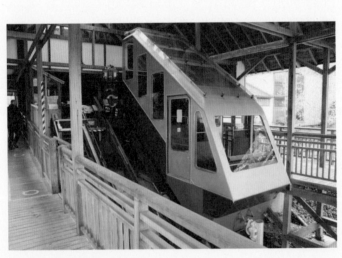

搭乘以水力為能源的纜車前往山頂。

（上）纜車用的水源是棲息多樣性生物的群落生物環境。（中、下）透過隧道狀構造學習土壤的摩爾洞穴。

多數是再生能源的實驗軌跡。在這裡可以看到過去不斷重複實驗、一點一滴累積實績的過程。比起成功，從失敗中學習到的事情更多。

設施介紹

抵達ＣＡＴ之後，先搭乘利用水力驅動的纜車上山。山頂共七英畝大的園區中，有可以學習自然原理與思考方式的互動型展示與環保住宅、有機庭園等體驗型展示設施。除了展示設施以外，還有咖啡廳、資訊中心、商店、住宿設施、講堂等空間，是一個全家人來都可以玩得盡興的地方。造訪此地的人會在參觀設施的過程中獲得靈感，最後可前往資訊中心整理自己的想法。

為了確保登山纜車的用水，引水打造出來的池塘，現在已經成為多樣生物棲息的環境。另外，有機庭園中種植的馬鈴薯、豆類、根莖類等食材，會在園區內的咖啡廳料理。每個設施都像這樣環環相扣，從整體來學習環境架構，就是ＣＡＴ最大的特色。

體驗設施當中最令我印象深刻的是「摩爾洞穴」，這是以土壤為主題的展示區。最近很多孩子無法了解土

（上）資訊中心。（下）咖啡廳。

壤是「活的」這個概念，只覺得土壤很髒。因此，這個展示空間力圖以有趣的方式呈現活著的土壤。進入黑暗的隧道展示空間之後，可以看到四面窗戶。窗戶分成五十分之一到五萬分之一等四個階段的倍率，展示土壤中的世界。參觀者就像變成一隻土撥鼠的感覺，透過展示了解生物在不同比例尺的土壤中生活。據說參觀完這項展示後，再聆聽土壤循環的說明，參觀者就會更容易理解。

其他還有很多有趣的展示，其中吸引我注意的是設施內張貼著選舉候選人對環境的宣言。我們參訪時剛好碰到選舉期，所以才會有這樣的展示吧！

公布選舉候選人對環境的宣言。

教室裡舉辦研究所課程等多樣化的講座。

豐富的環境學習計畫

　　CAT豐富的環境學習計畫令人吃驚。光是在園區內參觀就已經很豐富了，除此之外該機構還準備了很多參與型的計畫。翻看手冊可以發現從昆蟲採集、環保遊戲等週末參加的短期學習計畫，到研究所程度為期一整年的課程都有，每個月準備十六到二十個課程，參加者可以從中自由選擇。

旅行計畫

　　這裡也備有專為中小學學生、大學生、成人、教師等團體設計，參觀再生能源展示、有機栽種、廢棄物管理場的旅行計畫。有一個小時左右走完固定路線的「定點旅行」，也有依照參加者需求，限定學習範圍的「客製化旅行」。很多行程都是參加者一邊聽著CAT工作人員解說，一邊透過實際體驗、工作坊、遊戲等活動，以感官了解再生能源的架構與效果。旅行計畫不只有CAT準備好的行程而已，還有參加者自己企劃行程的工作坊，甚至為更專業的指導者設計的課程，光是旅行這一項就準備了各種不同的活動參與方式。

研究所碩士課程

　　CAT內備有環境、建築、能源管理等多種研究生可取得學分的專業課程，學生可以從眾多課程中選擇自己想上的課。

　　「因為能夠改變人們思考方式的只有伴隨實踐的教育，所以我們才會加入碩士課程，打造讓所有人都能學習再生能源的環境。」帶我們參觀CAT的保羅・艾倫先生這樣說。

英國版零碳排

　　CAT以「在二〇三〇年前溫室氣體總量趨近零」為目標，提倡行動方針。以該方針為基礎整理出的報告就是《英國版零碳排二〇三〇》。這份報告在十三所大學、十二所研究機

保羅・艾倫先生。

構及八家企業相互合作撰寫而成。該報告將二○三○年零碳排的世界具體化並彙整出達成方法，是一項綜合性的計畫。

這樣的想法也反映在CAT設施內的計畫中，每個場館都有介紹溫室氣體零排出的方法。他們設計了大不列顛的碳足跡路線，拿著足跡卡邊走邊找各場館的碳足跡點，以玩遊戲的方式學習該怎麼做才能達到零碳排。

可停留一段時間的住宿設施

為了讓遠道而來的學生或觀光客可以在此地停留一段時間，以完整體驗活動，CAT備有完整的住宿設施，這也是一大特徵。環保小屋、自建屋、餐廳二樓，合計共有一百個房間，可以容納一百位旅客。暖氣和熱水藉由柴燒火爐和太陽能供應，另外，也設置沖水式的堆肥用廁所。住宿者可以自行決定如何使用這些設備。用過的能源會顯示出來，住宿者就可以知道自己消耗了多少能源。

環保小屋以太陽能、風力、水力等天然能源確保電源供應，也設有備用供電系統。

自建屋擁有適合該地氣候與風土的舒適室內空間，為了把管理時間與成本壓低至最小限度，建材使用可再

環保小屋。

生利用的資源。ＣＡＴ的設施內有幾個實驗性的建築，其中一棟建築物由設計師設計成只要有基礎技巧、把木工當作興趣的外行人也可以建造的房屋。

餐廳二樓有供學生住宿的四十八個房間。二○一○年建造的住宿設施採用組合木材的接榫工法，牆面不抹水泥，而是使用熱傳導率低，對環境無負擔的材質。另外，拉門式的天窗可以調整室溫，並透過在南側採用玻璃材質來引進太陽的熱能，隨處可見為了降低能源消耗所做的努力。

的確，生態與永續等概念，比起用數字和理論學習，實際體驗會更容易了解。從感官感受引起興趣開始，進入漸漸了解架構的階段，像這樣加深理解的過程非常重要。從這個層面來看，從「生活中」學習的住宿

零碳排活動。

設施，也是ＣＡＴ的魅力之一。

營運體制

要執行為數眾多的計畫，需要一定人數且具備專業技能的工作人員。現在，工作人員從環境與生物學家到建築師、設計師、造園師、記者、研究人員等共約有七十名。除此之外，每一季都會增加工作人員。夏季、冬季會招募志工，實施研習計畫，藉此提升志工的貢獻度。

與企業合作

ＣＡＴ的活動已經受到相當程度的好評。只要和有意貢獻社會的企業合作，實施低環境負荷商品的認證制度，ＣＡＴ應該就可以獲得不少企業支援，這些企業也可以成功宣傳自己的商品。然而，ＣＡＴ並未對企業採取認證制度。因為如果ＣＡＴ認證的商品大賣，就會連結到消費行為，如此一來就會失去原本希望減少能源

消耗的目的，也會喪失CAT本身的自主性。因此，CAT本身想推廣的商品，會採取在設施內展示的方式宣傳，而且一概不接受企業贊助。

與周邊地區合作

CAT與周邊地區的關係如何呢？在CAT進行的計畫，並非全都由CAT工作人員企劃，其中也有當地居民發起的計畫。手冊中載有一個可以親近馬和鳥等動物的計畫，據說這就是由當地居民提案的活動。

除此之外，也有從CAT延伸到當地的活動，例如CAT與迪費河流域居民合作的「環保迪費河」計畫。

在農業減產、年輕人外流的地區，以永續發展的社區復

振為目標，舉辦具體活動如「再生能源之利用」、「永續之旅企劃」等，力圖運用再生能源創造當地經濟的循環系統。

CAT的研究者自一九九八年開始這項活動，製造與當地居民針對環境議題交換意見的機會。現在，CAT仍以環保迪費河計畫成員的身分進行活動。

從CAT組織學到的設施營運技巧

主題型的CAT設施營運有幾項特徵：其一是從小規模的特定主題社群開始。我們在社區推動計畫時，大多會按照社區的現狀，提議以前從未嘗試過的活動。和CAT一樣，這些活動對當地居民來說非常陌生，所以

泉佐野丘陵綠地的活動據點。

也會發生無法馬上接受提案的情形。尤其是地緣型的社區就更難了，因為沒有前例可循，居民的不安感就會更大。

當地出現反彈聲浪的時候，先召集贊成活動宗旨的幾個人，創造出主題性的社群再開始計畫。待已經達到某種程度成果時，再邀請對該主題有興趣的外部人士一起促成活動，同時也向當地對活動有共鳴的人發出邀請。只要大致步上軌道，當地居民就會向這些地緣型社群的人要求協助了。在社區推展新活動時，順序非常重要。

CAT的另一個特徵是具有充實的研習計畫。我們也曾經有一個案例，在具有特殊主題的設施中舉辦研習活動。

該案例就是大阪府泉佐野市的泉佐野丘陵綠地，這座公園建在招商失敗、計畫終止的商業區舊址上。有別於過去由行政機構發包給土木工程業者打造公園的做法，由行政單位進行工程的「領導區域」只占公園的一部分，其他大部分都由當地志工與行政單位合作，漸漸打造出「合作區域」。除了部分的據點設施與主要公園道路由行政單位操作，其他都由志工以手作的方式慢慢打造。

這座公園活動的志工團體名稱為「公園俱樂部」，其成員大多是住在公園附近的年長男性。每個月以十天

（上）泉佐野丘陵綠地的開園活動（二〇一四年八月）。（下）田地、道路、階梯都是一點一滴手工打造而成。

左右的志工活動，在「合作區域」中一點一滴的手工打造田地、道路、階梯等地景。剛開始的三年都在整修，公園俱樂部的成員持續把荒廢的里山改造成公園。公園內部的整修順利進行，確認安全無虞之後，於二○一四年八月部分開園。開園後，這裡成為居民可以自由使用的空間，公園俱樂部的活動也變得更加多元。因為除了整修公園之外，向前來公園的民眾介紹工程和公園的機會增加了。開園後一年，公園俱樂部的成員，每隔一天就舉辦活動，活動的頻率比其他志工高出很多。參加公園俱樂部的成員認為，「以手工的方式修整公園」是其他地方沒有的特殊主題活動，每天都在活動中感受到貢獻社會的使命感和價值感。

公園俱樂部的志工，必須先參加研習計畫的課程，經過六次研習後，才可以成為志工。研習當中不只可以累積打造公園的知識，其中還有幾次是促進成員和睦相處的溝通課程，在聽講過程中加深成員之間的連結。我認為這項研習活動，對建立相關人員的信賴關係有莫大幫助。從以上的特徵，可以看出主題化的設施營運中，培養核心活動者非常重要，已經實現不同階層之間連結的 CAT，之所以能做到這一點，就是因為有優質的核心活動者。

介紹公園環境的俱樂部成員。

結語

因為ＣＡＴ的主題很特殊，感覺只有特定人士才會有興趣，然而他們以準備各年齡層分別適合參加的活動來克服這個問題。另外也透過在當地住宿，慢慢進行環境學習，創造出不是專家也能理解內容的教育計畫。

另一方面，ＣＡＴ似乎未積極尋求與當地的連結。ＣＡＴ只是一個實驗場，比起讓更多不同的人應用，其實應該投注更多心力於培養密切相關的研究者與核心成員的工作上。所以，我認為ＣＡＴ採取的策略是與其積極和企業或當地攜手，不如視需要才合作。比起和當地建立關係更重視主題性的ＣＡＴ，接下來會如何拓展下去？又會和當地產生什麼連結？今後我仍會持續關注。

達爾斯頓東部曲線花園──飲食、農業與藝術相互融合的都市型農田

曾根田香

一九八三年生，大阪人。就讀關西學院大學時，即參與豐中市等關西地區的社區營造活動。畢業後，曾任職安藤忠雄建築研究所，自二〇〇九年加入studio-L。主要負責當地特產開發、品牌設計與志工人才培育等工作。主要經手活動「家島特產開發」、「北加賀屋創意農田」、「大山町創造未來十年計畫」等。

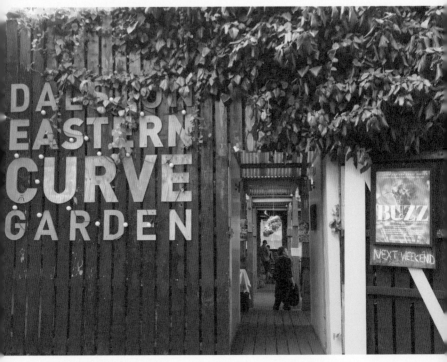

達爾斯頓東部曲線花園的入口。

偶然路過的不可思議空間

聽說位於東倫敦北部的達爾斯頓地區有一棟很特別的建築，我們決定前去一探究竟。建築前身原本是工廠，現在由活化當地的慈善團體「布斯特公司」（Bootstrap Company）營運。內有辦公室和社區空間供年輕創作者與創業者租借、聚集當地居民的夏季限定屋頂公園、利用閒置停車場改造而成的蜜蜂花園等社會企業活動，成為在地社區活力來源的據點。

參觀完這棟建築走向車站的路上，我聽到沿著街道的矮牆後面傳來很熱鬧的聲音。因為有點在意，所以繞到正面看看，發現木製的牆上寫著：「達爾斯頓東部曲線花園」（Dalston Eastern Curve Garden）。一旁立著

從入口往後延伸的通道。

「我們準備了咖啡、啤酒、紅酒和三明治。歡迎所有人進來坐！」的看板，看起來應該是一間咖啡廳。

剛好我也走累了，就趁勢進去看看。裡面有些波浪板搭建的小屋，入口處旁有公告欄，密密麻麻貼著這個空間和周邊地區舉辦的活動傳單。繼續往內走，可以看到裡面設有美食站。美食站販售啤酒、紅酒等酒精飲料，還有咖啡、紅茶、特調檸檬汽水、蛋糕等餐點，似乎是採自助式販售。

浪板屋裡有沙發和餐桌，可以看到有人邊喝茶邊聊天，也有人正在閱讀。

我決定再往後走，裡面真的有一大片「花園」——充滿綠意而細長的空間裡，隨機擺放著長椅和餐桌，也有像菜園一樣的空間。有人在鋪著毯子的地上休息，也

密密麻麻陳列在一起的當地傳單。

有人圍在一起野餐。看著這樣的景色，心情不知不覺就變得很好。我突然回過神來，心想：「這裡不是咖啡廳嗎？」我詢問看起來像是店員的人，對方告訴我大家可以自由攜帶食物進入花園、盡情放鬆或者享受野餐。不過，這裡禁止外帶酒類入場；為了繼續經營這個空間，規定酒精飲料只能在店內購買，離開時也必須捐款。

藝術為當地帶來的轉變

這樣一個偶然碰見的、像咖啡廳又像公園的不可思議空間，其沿革非常有趣。因重新開發造成當地景觀劇烈改變的達爾斯頓，自二〇〇七年起，在「Design For London」的援助下開始「達爾斯頓空間建構計畫」的研

堅持選用在地食材的咖啡廳菜單。

究。經手繕改計畫的是當地的「麥夫建築藝術事務所」（Muf Architecture/ Art）與景觀設計事務所「珍&艾爾·基苯斯」，期望在維持當地既有資源的前提下，提出增加公共空間的方法，發掘在達爾斯頓裡可以運用的場地。

「達爾斯頓空間建構計畫」認為東部曲線花園很有潛力，這個空間可以連結過去達爾斯頓交匯車站與鐵路調車場，北倫敦線鐵路及東部曲線鐵道也曾經過這裡，不過鐵道廢線後已經閒置超過三十年。

這項調查在二○○九年才開始和具體行動連結。巴比肯藝廊主辦的展覽「革命性的大自然——改變地球的藝術與建築一九六九～二○○九」（Radical Nature: Art and Architecture for a Changing Planet 1969-2009），在東部曲線花園以場外裝置藝術的形式展開「達爾斯頓麵粉廠」計畫。除了高十六公尺的麵粉廠，還打造出開放給當地居民使用的社區廚房與烤爐，並且呈現全長二十公尺的小麥田。展期中以這個場地為舞臺，舉辦了舞臺劇、料理教室，以及以地方永續經營和藝術為主題的演講、以大自然和綠意為主題的工作坊、以腳踏車發電的電影播映會等各種活動。最後，為期六週的展覽活動吸引了超過一萬人造訪。

裝置藝術的成功為當地居民帶來轉變，當地居民發掘東部曲線花園這個空間的潛力，挺身打造成社區農場——「達爾斯頓東部曲線花園」。

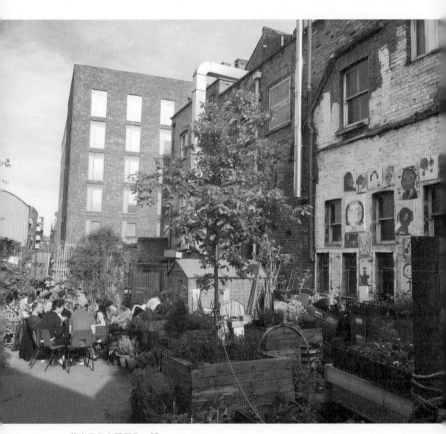

藝術品與空間融為一體。

當地居民親手打造的社區農場

曲線花園如前所述，是由浪板屋和花園所構成。花園內部種植的植栽，除了原本就生長在園區內的醉魚草、大葉醉魚草、蕨類，還搭配會長出果實的歐榛樹、山楂樹、垂枝樺樹等樹木，創造出多樣性生物可棲息的環境。當地居民親手在花圃中種植番茄和青椒、充滿香味的香草及各式各樣的蔬菜，其中也有居民捐贈的植物。

用於當地居民集會、舉辦活動或工作坊的浪板屋，由當初設計達爾斯頓麵粉廠的建築事務所「艾格吉斯特」（Exyzt）負責設計。因為是有屋頂的空間，所以下雨天也可以使用咖啡廳。此外，冬季會在浪板屋旁的溫室內啟用柴燒暖爐，讓民眾可以度過溫暖舒適的時光。曲線花園裡的沙發和餐桌等家具大多是用廢材和附近超市的回收棧板，在園區內手工組裝的成果。

曲線花園內不只有長椅，還有遊樂器材，對孩子而言也是很珍貴的遊樂空間。只要繫好牽繩就可以帶狗進來，也有無線網路可供使用，完全是充滿現代風格的社區空間。

本來綠色公共空間較少的達爾斯頓，集合當地的年輕人、主婦、學生、建築師等眾多人群參與這個計畫，

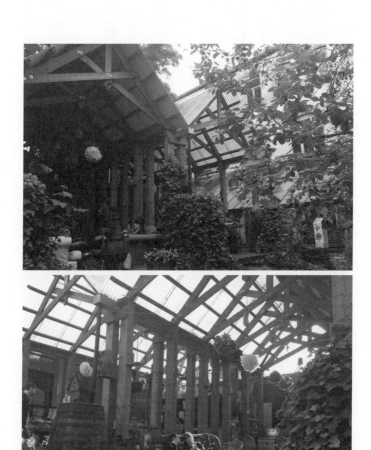

（上）充滿溫暖氛圍的浪板屋。（下）浪板屋裡的沙發和餐桌。

曲線花園終於在二〇一〇年春天落成。曲線花園不只是居民集會的場地，也成為當地盛會、音樂、舞蹈、料理、園藝等活動的舞臺，進而成為居民喜愛的空間。

誕生於大阪的「北加賀屋大家的農園」

在視察曲線花園的時候，我想起studio-L曾著手的一個計畫——「北加賀屋大家的農園」（正式名稱：北加賀屋創意農場）。在此，我想列舉出該計畫和曲線花園的共通點，並介紹計畫內容。

「大家的農園」是位於大阪市西南部住之江區北加賀屋的社區農場。從二〇一一年開始為期三年，由studio-L協助該計畫。北加賀屋在昭和年代初期，以造船業為中心發展重工業。然而，隨著時代潮流，生產據點漸漸外移，產業也逐步衰退，城鎮中的空地與閒置的工廠愈來愈多，人口也日趨減少。

為了讓北加賀屋恢復昔日繁榮，當地有創業百年以上歷史的「千島土地株式會社」挺身而出。該公司提供當地自有的空屋與空地給藝術家或創作者作為事務所、工作室，力圖打造出藝術、文化密集的創作據點，進行「北加賀屋創造願景構想」等計畫。吸引許多藝術家與創作者把據點移到北加賀屋，展開許多以文化、藝術為

224

（上）以聚集多樣化族群為目標的「大家的農園」。（中）原本是空地，現在是大家的農園區。（下）從整地開始手工打造農園。

主題的活動和計畫。大家的農園也在這樣的背景下開始啟動，該計畫把當地的空地作為農田運用，透過農業與藝術提升當地魅力，同時也增加住在北加賀區的多樣化族群交流的機會。

大家的農園和曲線花園一樣，由居民和各式各樣的人一起合作，一點一滴累積成果。二〇一二年開始整備第一座農園時正值酷暑，大家從整地翻土開始做起；土壤培養也是在專家的指導之下慢慢完成。二〇一三年開幕的第二座農園，則是從清理垃圾、拔草開始，都由居民自發進行。甚至在以北加賀屋為據點的建築事務所「dot architects」和「Fablab Kitakagaya」幫助下，手工打造原創的農具倉庫、看板及農機具。

兩個計畫的共通點

在營運層面上也有許多共通點。負責營運曲線花園的是當地居民成立的社會企業「Grow Cook Eat」。收入大半來自咖啡廳的營收和捐款。咖啡廳推出的飲料和蛋糕都堅持選用在地食材，盡可能採購當地製造的產品。

曲線花園也由當地居民管理。每週六是固定的整理日，任何人都能以志工的身分參與。這裡可以借用所有工具，輕鬆參與照料花園的工作。大家一起除草、照顧幼苗、澆水，再到花園裡採收蔬菜和香草做成午餐，大

冬季也溫暖舒適的溫室。

家一起享用。

「Grow Cook Eat」積極和當地內外的團體合作，截至目前為止已經有超過一百個組織和團體到曲線花園現場參訪和合作。由大學、藝廊、慈善團體、農業組織相關等不同主體，舉辦各種不同領域的活動。

大家的農園由以北加賀屋為據點的非營利法人「Co.to.hana」營運。基本上採取租借農園的型態運作，因為是以透過農業創造新連結為目標，所以在運作方式上花了很多心思。租借區域的劃分並非一人一區，而是隨機組成團隊，互相合作、每天照料農作。首先在團隊中討論要種什麼、種多少量，再將採收的作物均分。除了租借農園的成員以外，該組織還透過日常照料管理作業、農作物採收等活動，讓更多人參與大家的農園，對當地內外的人開放農園的大門。

農園和當地各團體與飲食、農業、藝術、設計、製造等各領域的專家合作，拓展多樣化的計畫，這一點和曲線花園也有共通之處。尤其大家的農園非常積極融合農業與藝術，在園區內處處可見以農業與自然為主題的藝術作品，農園風景催生出充滿原創性的創作。

這兩個計畫，都是在當地居民和多樣性的主體合作之下持續營運。

展開多樣化的計畫

曲線花園舉辦兒童的料理教室或以大人為對象的食育講座，而以農業、飲食為主題的工作坊也相當多。透過這些工作坊製作的繪畫或成品，裝飾在花園內實令人印象深刻。曲線花園積極和當地學校合作，創造讓當地學童與大自然接觸的機會。「爺爺的早餐俱樂部」、以當地年輕人為對象的「披薩手作教室」等，許多讓當地居民交流、集會的企劃，也是曲線花園的特色之一。

大家的農園也有讓孩子從種籽開始種植、收成、料理蔬菜，感受一連串過程的「從種籽開始的兒童料理教室」、藥膳料理教室、製作馬賽肥皂、紅氧化鐵染布體驗等企劃，試圖傳遞在日常生活中接觸大自然和農業的

提供窯烤披薩。

快樂。每年舉辦一次的「大家的農園祭」活動，現場販售嚴選農家的蔬菜，堅持有機的商店和當地餐飲店鋪設攤位，創作者也會開設工作坊。居民用這一天來呈現充滿農、食、藝術的理想城鎮。

不只打造空間，還透過活動積極提升空間的魅力，這一點也和曲線花園相同。

打造在地飲食體驗

大家的農園開幕時，是從什麼都沒有的空地開始的。農園的成員夢想要打造一個石窯，這件事終於在開幕第三年時實現。透過居民捐贈耐火磚，慢慢用手工打造而成這個石窯。現在正積極拓展活動將農園採收的作物，用石窯碳烤或製作成披薩。

曲線花園裡也有一座烤爐，這座烤爐由當地設計事務所和年輕人合作，以手工打造，目的是要讓健康的飲食生活在當地生根，也讓年輕人體驗製作傳統烤爐的過程。目前在固定日子提供現做披薩、開設兒童製作披薩工作坊等活動。製作披薩時使用的香草和蔬菜，當然也是從花園裡採收。

大家的農園最近還有一個新企劃──農園咖啡廳。北加賀屋原本很少有提供人們集會的餐飲店，從開幕初

很熱鬧的「大家的農園」一日咖啡廳。

期，很多人希望能在農園裡打造一個可以輕鬆造訪、放鬆休息的咖啡廳。剛開始因為農園裡沒有料理設備，所以用移動式的餐車代替。在餐車上裝載卡式爐、果汁機等簡單的料理工具，前往活動會場提供餐飲服務，從容易做到的事情開始，慢慢實踐打造咖啡廳的目標。

在這樣的狀態下，因為第二座農園裡的集會空間備有廚房設備，使得打造咖啡廳的夢想離實現又更進一步。自二○一五年開始，擅長料理的農園成員使用這個集會空間，不定期開辦「一日咖啡廳」。嚴選菜單和能邊眺望農園邊休息的空間獲得好評，限量午餐每次都可以售完。雖然目前還是不定期舉辦，但未來開店的頻率一定會提高，也可能會因為開店成員增加而能讓農園咖啡廳生根，這樣大家的夢想就可以實現了。就像曲線花

在花園各按其意享受時光的人們。

園的咖啡廳講究當地食材一樣，大家的農園未來也規劃採用當地生產的食材，由當地居民料理並享用，在北加賀屋實現地產地銷的咖啡廳或餐廳。

在曲線花園學習到的事

如同以上所述，在兩個農園中可以找到各種共通點。同時，在思考大家的農園的未來時，可以向提早數年開辦的曲線花園學習。其中最值得參考的一點，就是這個空間有任誰都可以輕鬆前往，自由享受時光的接納度。就連像我這樣偶然經過的旅客，也馬上被接納，任何人都可以毫無顧慮的在這裡度過舒適時光。像公園一樣可以自行攜帶食物入場，使用的架構，才讓花園隨時

往後走就會進入這片細長的空間。

有各式各樣的人物，創造出充滿開放感的氣氛。以當地居民交流的據點為目標，大家的農園一直在摸索如何創造讓更多人輕鬆造訪的空間，我想曲線花園的作法為此提供了一個明確的方向。

自然地採用志工與捐款的方式，實現「由大家一起支援的場地」，這一點也很值得參考。如前文提到的，曲線花園有任何人都能參加的整理日，還有離場時必須捐款的規定，這樣的運作模式讓居民可以用適合自己的方式對曲線花園的營運有所貢獻。參加整理的人，比起去當志工，應該更期待翻土或工作後的午餐。對離場時捐款的人來說，因為在這裡度過愉快的時光，所以能夠帶著美好的心情捐款。雖然大家的農園在志工和捐款的文化上和曲線花園有落差，但只要採用讓更多人願意以

在大家的農園召開梅酒工作坊。

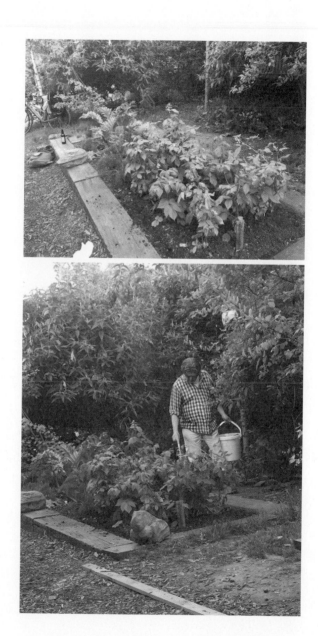

（上）菜園空間有豐富的綠色植物。（下）仔細照顧農園的當地志工。

志工的身分加入農園日常管理的模式，建立讓造訪農園的人輕鬆捐款的系統，就能夠消除租借農園或參加活動者才能參與的限制，形成連結更多人的場地。

連結都市日常與大自然

在農田被填平，急速都市化的二十一世紀，過去充滿旱田和水田的達爾斯頓和北加賀屋，現在已經看不出原來的風貌了，因此我們現在拚命想在都市中找回大自然。透過打造充滿綠意的公園，把空地改造成農地，試圖創造更多讓都市人接觸大自然的機會。

舉辦活動或許增加了在都市裡欣賞大自然的機會；然而，都市居民在日常生活中與大自然之間的連結極少，就算突然出現自然空間，也未必能順利融入。應該有不少人因為不知道該如何接近，反而在不知不覺中選擇保持距離吧！要讓人們在日常生活中找到與大自然接觸的感覺與習慣，不只要創造空間，還需要縮短人與空間距離的「連結」。在曲線花園與大家的農園裡，飲食、藝術以及農園多樣化的活動就扮演了連結的角色。每個活動的主題都能輕易訴諸人類的五感：用花園裡的石窯烤披薩一定很好吃，大家的農園裡擺設的美麗藝術品

積極開辦運用石窯的活動。

引人注目……這些都會成為一個契機，增加踏入農園、與大自然和農業接觸的人。就這樣透過日常接觸，慢慢培養對這個地方的喜愛，在不知不覺中形成一個大家可以使用、一起管理的自然空間。

大家的農園積極推動以飲食、藝術為主題等多樣化的活動，具有連結都市人與大自然的功能。在英國視察時，不經意巧遇的社區農場，給我再度了解這一點的機會。這場偶然的邂逅，令我由衷感到幸運。

Impact Hub Westminster——
拜訪《市民經濟》的作者

丸山傑

一九八三年生，千葉縣人。就讀早稻田大學大學院時，參與島根縣雲南市的社區營造活動，畢業後任職於日建設計股份有限公司，二〇一二年起加入studio-L。主要負責「小豆島社區藝術計畫」、「瀨戶內島之環二〇一四」、「笠岡市產業振興願景計畫制定」等工作。

關於市民經濟

「經濟」是為了什麼而存在？自從參與制定某自治團體的產業振興願景計畫之後，我就開始思考這個問題。「經濟」的原意是「經世濟民」（意為治理天下，救濟百姓），本來是指讓天下與民眾生活更豐裕的公共政策與活動。那麼為了讓人的生活更豐富，需要什麼樣的「經濟」呢？在我自問自答的時候，遇見一本書：《市民經濟》，當中介紹二十五個世界各地的市民創投企業案例。最令我感興趣的是，每個案例當中都加入了創意元素，打造出讓地方更加豐富的「小型經濟」。我很好奇作者是在什麼樣的契機之下撰寫這本書。

該書共同作者之一的約斯特・畢安達曼先生是英國設計公司「00」的總監，本文以採訪畢安達曼先生的內容為基礎，考察「00」、「市民經濟」與日本社區設計的相似性。

針對「市民經濟」一詞，本書定義為「過去明確被區隔的市民社會、市場、政府各部門，以嶄新的方法融

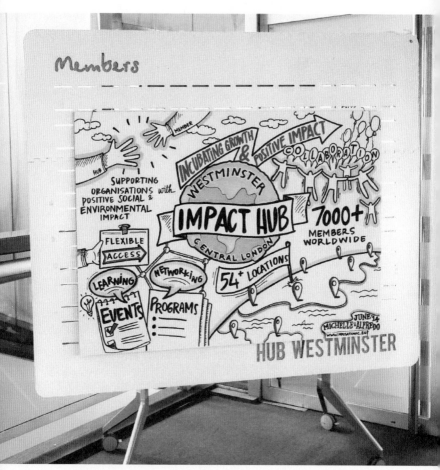

市民經濟的據點「IMPACT HUB WESTMINSTER」。

合人、創意、行動的經濟。」該書屢屢指出二〇〇八年雷曼兄弟破產之後的經濟危機，加上隨之而來的財政緊縮；以及對公共服務造成的影響、失業者增加等社會制度的瓦解問題。在這樣的社會狀況中，如同該書所介紹的案例，英國國內外已經有幾個地區出現由市民創業家創辦新事業的方式。以國家和企業主導的「大型經濟」為中心的社會制度已經瓦解，現在市民靠自己的力量相互合作，創造出讓當地更豐富的「小型經濟」，就是所謂的市民經濟。

該書由三大章節構成：第一章講述市民經濟擴散的社會背景及其定義，第二章則介紹市民經濟的案例。每個案例都由數值展現成果，使用呈現資源循環的圖表，整理透過案例可以學習到的重點，希望能夠成為讀者在

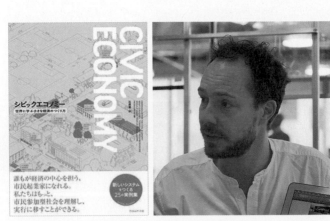

（左）日語版《市民經濟》『シビックエコノミー：世界に学ぶ小さな経済のつくり方』00著，石原薫訳、フィルムアート社、2014年。（右）作者之一的約斯特・畢安達曼先生。

（上）位於高樓大廈二樓的「IMPACT HUB WESTMINSTER」。（下）西敏市的商業區。正面的高樓大廈二樓就是HUB的辦公室。

打造市民經濟計畫時的參考。最後章節的結論，歸納從這些事例可以學習到的重點以及催生市民經濟的八大方法。

畢安達曼先生談到出版《市民經濟》的背景與目標時，表示：「我們想要呈現相對於以國家、企業為中心的經濟替代方案。」

「現在必須符合今後市民參與型社會需求、以市民為主體的經濟模式。截至目前為止都透過大型財團或慈善團體解決社會問題，但自從卡麥隆首相提出『大社會』願景之後，就開始往新方向前進了。」

卡麥隆首相所說的「大社會」是相對於「大政府」的構想，也是權限由國家移動到地方，由市民社會組織成為公共服務推手的政策。

另外，畢安達曼先生認為推動這項政策也有問題需要解決。

「所謂的『大社會』是藉由以市民為主體的志工參與社區活動，讓社會變得更美好的政策。然而，單方面要求市民參加，不可能長期維持活動。為了打造持續性的活動，必須擬出有經濟循環的架構。明確建立『某人投資某事產生某物』的循環，是非常重要的。」

此時需要「經濟循環架構」，就是所謂的小規模經濟、市民經濟。因為有以市民為中心的持續性經濟，才

（上）在宛如塑膠布小屋的「溫室」內培養想法。（下）在預約板上填入想使用的時間。

Site10 Impact Hub Westminster

能真正實現「大社會」。

在這樣的社會背景中出版的《市民經濟》，不只在英國國內，就連澳洲、美國、加拿大、西班牙、荷蘭等世界各國都有所共鳴。因為在日本也出版了譯本，我們才有幸讀到這本書。

「oo」的辦公室

設計公司「oo」的事務所，位於「IMPACT HUB Westminster」內，這裡就是專為催生市民經濟的據點。二〇一一年開始營運，現已經有五百名會員。

我原本以為會是一個重新翻修過的小型商業建築，沒想到「IMPACT HUB Westminster」是在一棟高樓大廈

HUB是有五百名會員登錄的初創企業共享辦公室。

（上）坐在入口正面「HOST」座位上的協調人，他們負責連結HUB的使用者。
（下）只要支付額外費用就可以在桌上放置公司的看板，固定使用座位。

的二樓。保全系統齊全，進出大門需要查驗證件。畢安達曼先生帶我們在辦公室內繞一圈，邊走邊介紹。入口右側有一個宛如塑膠布小屋的會議空間，看板上寫著「GREENHOUSE（溫室）」。入口處放著一塊小看板，上頭寫著日期和時間，規則似乎是只要自己填寫想使用的時間即可。

這個「培養想法的溫室」旁就是「00」的辦公室。有幾名工作人員在這裡用筆電工作，只要支付額外使用費，就可以在桌上設置看板，當作私有空間使用。

「這裡有以公司行號為單位的人，也有自由工作者。業種橫跨智囊團、健康管理到能源等各領域，當中有很多正在思考引發社會性革命的社會創業家呢！」

「00」從草創時就兼任HUB的設計和營運工作。位於伊斯林頓的HUB，是「00」最初的辦公室，之後國王十字區的HUB馬上就接著開幕，該場館「00」只負責設計工作。現在的Westminster（西敏市）則是HUB的第三個場館。

西敏市的HUB，據聞是受到行政機關的委託而設立。當初，行政機關是委託「00」擔任打造HUB的顧問，不過為了打造出更好的場地，他們認為自己不能只當顧問，而是要以經營者的角色參與。

「這裡的空間很大，所有權和行政機構共同持有。建築師有時也會以顧問的立場工作，但是顧問的角色能

做的還是有限。」

要連結ＨＵＢ的使用者並引發創新想法，除了設計人們集會的空間，還需要串聯使用者的協調人和營運的組織設計。在營運期間接收到的使用者意見，如何充分呈現在空間設計上也非常重要。空間設計與營運皆由「00」負責的ＨＵＢ，是一個不斷變化、一直處於現在進行式的辦公室。

畢安達曼先生說，西敏市這個地點也很有意義，該地區集結英國的國家、政府主要機關以及白金漢宮。就像位於日本東京的行政中樞「霞關」一樣。

「為了給予整體社會強烈的印象，所以選擇這個象徵性的地點。這條馬路上有很多英國男性菁英所屬的俱樂部，在這樣的地點，扮演創新平臺的角色非常重要。」

除了辦公室的功能以外，還會透過多樣化的活動提升民眾

辦公室一隅的飲料區。

對ＨＵＢ的認識。

「英國首相來這裡舉辦演說，英國首屈一指的企業維珍集團董事長理查‧布蘭森（Richard Branson）也曾來這裡發表新書，藉此漸漸提升場所本身的知名度。週末的辦公室使用率較低，所以會舉行使用整體空間的活動。」

「00」是什麼？

二〇〇五年，以建築設計事務所的型態創辦「00」。順帶一提，畢安達曼先生並非草創成員，他在二〇〇八年才加入「00」。現在「00」的成員似乎還是以建築師居多。「00」開始活動的契機之一，是他們對開發業者主導的都市開發抱持疑問。二〇〇五年是決定舉辦倫敦奧運的年份，他們意識到的問題中，或許也包含為奧運進行都市開發的社會背景。在這樣的經濟原理之下，針對都市開發一案，「00」認為建築與都市都應該以更加永續、更民主主義的使用方式規劃，因此不斷推動各種計畫。

「我們不會稱呼自己的組織是『建築設計事務所』，現在都用『協作工作室』這個名詞。『00』內部有各

種不同專業的成員，根據不同計畫成立可發揮成員長才的專案團隊。我們的共通點是致力於解決社會問題，以及採用創造市民經濟的工作方式。」

具體而言，市民經濟實際上採用什麼樣的組織型態呢？

「我們採用每個計畫都成立公司來執行的方法。我正推動『Big System Lab』這個計畫，也是『00建築』這個以建築設計為主體的公司總監，也是『00計畫』的整體總監。就法律層面來說，設立公司的人會成為公司的所有人，其中會有理事會或協議會等組織。表面看起來是非常傳統的作法，但其實工作方式非常現代化，而且可以形成橫向連結非常強的組織。之所以選擇公司這樣的組織型態，是因為有些預算龐大的計畫，透過自由工

窗邊是企業租用的座位。

作者的團體很難周全管理。不如各自發揮自己的專長，分別在不同公司扮演不同角色。」

不以「大型經濟」的一員受僱於一家公司，而是以個人為基礎同時經手多個計畫，催生「小型經濟」的工

作方式，完整體現出市民經濟。

「看得見的設計」與「看不見的設計」

「00」現在所進行的計畫，共通點是「不只做表面設計，還要廣泛解決社會問題」。首先，我針對製造物

品的「看得見的設計」計畫，向畢安達曼先生請益。

其中一項計畫是「WikiHouse」。這項計畫打造出一個平臺，在網站上公開建築師成員所設計的住宅圖

面，使用者可以自由下載。以這些圖面為基礎，使用機器切割合板，經過組裝之後就可以實際完成建築。

另一個「Open Desk」計畫也一樣，公開世界各地登錄的設計師會員所設計的家具圖面。對設計師而言，

可以獲得在全世界流通的管道，負責切割材料的工程公司也可因此獲得高收益的工作及新客戶；對顧客而言，

可以用便宜的價格購買設計師設計的家具，這個計畫對所有相關人員都有益處，這也是一種市民經濟的實踐。

「WikiHouse」和「Open Desk」計畫製造出來的實物，也在HUB裡實際使用著。也就是說，這座辦公室其實也發揮了展示空間的功能。

除了設計建築與家具，另一方面也有打造社會制度和平臺這類「看不見的設計」計畫。

其中之一就是前述聚集社會創業家的據點「IMPACT HUB」。除了西敏市之外，伯明罕也有營運，目前支援創業家創業的投資活動也已經開始。

另一個計畫是「Big System Lab」，該計畫的目的是「在英國以及全世界撒下在地市民經濟的種籽」。具體而言，該計畫集結國內外的市民經濟案例，試圖創造出市民經濟的知識體系。利用這些成果，推動數個計畫。

推動非物質性的計畫時，採用「研究社會問題、規

後院的工具箱，整理得一目了然，讓所有人都可以使用。

劃雛形後修正」的設計思考，這是「00」的一大特徵。另外，也會將計畫以淺顯易懂的圖像呈現。不過，這些工作和他們原本建築的專業應該沒有什麼關聯才對。

「00」雖然從建築設計事務所起家，但他們的問題意識不侷限於「看得見」的設計，還延伸到規劃建築與都市的基礎、社會制度等「看不見」的設計。他們不被設計事務所這個組織框架束縛，為研究社會制度與改革、集結擁有不同專長的夥伴，打造出嶄新的組織。

擁有不同長才的夥伴彼此合作，讓「看得見的設計」與「看不見的設計」互相連結並解決社會問題，這才是他們理想中的「協作工作室」。

市民經濟的課題

如前文所述，「00」不只從事理論性的市民經濟研究，也是實際創造市民經濟的實踐者。接下來我將以畢安達曼先生的描述為基礎，從理論與實務兩大觀點，詳細探究市民經濟。

市民經濟在社會上擴展，必須面對三個課題：第一個課題是市民經濟的方法尚未確立；第二是如何提升市

（上）HUB裡展示以「WikiHouse」圖面打造的住宅，可以當作開會的空間。

（下）00的辦公室。牆上可以看見「WikiHouse」的概念展示板。

Site10 Impact Hub Westminster

民經濟計畫的品質；第三是目前尚未確立成果指標。為了在社會上推廣市民經濟，必須設定適當的指標以評價活動的成效。

「針對成果指標與評價的方法，我們也正在調查、研究。

我們正在研擬方法，呈現在當地使用多少預算、進行哪些計畫、會產生什麼效果。」

此時必須注意的是，如果使用專業用語，就只有專家才能懂。因此，要拋開既有的評價方式，創造可廣泛共享的新觀點。

「新的評價指標應該融合各種表現方法，成果可以透過數字呈現，也可以透過當事人的個案研究和故事詳細表達。」

共享催生市民經濟的方法，在各地創造高品質的活動，且這些活動都可以獲得適切的評價，如此一來，才能引發整體社會的創新。《市民經濟》一書可以說是專為這個目的而撰寫。

SKYPE專用的座位。

「共有資源」的思想

市民經濟也有其理論背景。畢安達曼先生表示，二〇〇九年獲得諾貝爾經濟學獎的埃莉諾‧奧斯特羅姆（Elinor Ostrom）教授讓他獲得最多啟發。

奧斯特羅姆教授是美國的政治學家也是經濟學者，她的研究主軸為「共有資源」（Commons）的自主管理。所謂的共有資源意指河川、湖泊、海洋等水資源，以及森林、放牧地等個人與組織共同使用、管理的資源。歐斯壯教授最大的研究成果，就是不只國家與市場能有效管理共有資源，還有第三個方法可供選擇。她提出由具有共有資源利害關係的當事人，自主決定規範進行「自主管理」的可能性。畢安達曼先生表示這就是與市民經濟相通的觀點。

「人類本來就不是在貨幣經濟下活動，而是藉由在社會上與他者交流才得以生存。而且環境與文化，都是不可或缺的生存要素。思考這一點時，我們也在探索現代市民經濟中的共有資源為何？發明新的共有資源樣貌，在思考市民經濟時也是很重要的關鍵。」

將圖書館用於高齡者福祉活動

畢安達曼先生認為要讓市民經濟在社會上擴展，必須思考讓市民便於投資市民活動的方式，其方法目前有兩種。

「一種是『群眾募資』，另一種是如『影響力投資者』這樣為解決社會問題的投資。不只大型公共團體，一般民間企業也可加入投資，無論在經濟或社會上，都將會回饋投資者的恩惠。此外，增加天使投資人（為培育創投企業，提供資金或經營建議等支援的個人投資家）也很重要。」

另外，必須再度審視行政預算的使用方法，並重新編製策略。例如，艾塞克斯郡每年投入四億英鎊的經費在高齡者的社會保障上。另一方面，當地有七十五座圖書館，每年卻只有二千萬英鎊的預算，而且還預計刪減三百萬英鎊。因此，畢安達曼先生等人藉由把圖書館當作解決高齡者福祉問題的場地，提議將約四億英鎊的高齡者社會保障預算，稍微挪至圖書館預算進行運用。

「為幫助在社會上被隔絕的老年人，不妨把圖書館當作高齡者交流的場所。如此一來，高齡者福祉問題可以獲得解決，圖書館的問題也迎刃而解。透過在圖書館創造值得投資的活動，讓過去不斷減少的圖書館預算得

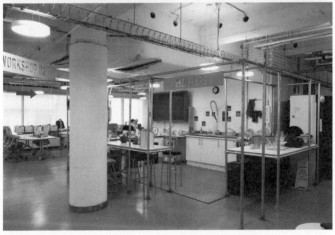

（上）每個計畫可以配有固定座位的空間。（下）DIY打造的廚房。

以增加，同時也能提升服務的水準。」

他們的目標是透過重新審視預算，一次解決圖書館相關的建築、組織、人才等問題。

市民經濟與社區設計

回到日本之後，我重新再讀一次《市民經濟》，試著思考與日本社區設計之間的關聯。

進行社區設計的計畫時，也必須以「經濟」的觀點思考。

此時我們總是在思考，除了金錢上的收入，還有物質與知識等和生活相關的「多樣性收入」，這或許也算是廣義的「經濟」。透過拜訪，我深感市民經濟是一個可以創造和串連所有生活的「嶄新經濟」。

入口的介紹看板。

前文提到日語「經濟」的原意，追溯英語「economy」的原意，發現原指「好好持家」的意思。現在「economy」和「經濟」總是令人聯想到貨幣經濟，但其實它們原本都是具有公共性的詞彙。以市民經濟回顧「economy」和「經濟」的原意，是一種讓市民重新把生活找回來的方法。這個部分讓我感受到市民經濟與社區設計之間的關聯。

以「大型經濟」為中心的社會制度逐漸瓦解，如何透過社區設計創造出讓地方更豐富的「小型經濟」？市民經濟提供我們面對這些問題的各種啟示。

跟著山崎亮去充電
──踏查英倫社區設計軌跡

人與土地 013

作者	山崎亮、studio-L
譯者	涂紋凰
主編	湯宗勳
特約編輯	賴凱俐
美術設計	陳恩安
責任企劃	林進韋
照片提供	山崎亮、studio-L

發行人　趙政岷

出版者　時報文化出版企業股份有限公司

10803台北市和平西路三段二四〇號七樓

發行專線｜（02）2306-6842

讀者服務專線｜0800-231-705｜02-2304-7103

讀者服務傳真｜02-2304-6858

郵撥｜19344724 時報文化出版公司

信箱｜台北郵政79~99信箱

時報悅讀網　www.readingtimes.com.tw

電子郵箱　new@readingtimes.com.tw

法律顧問　理律法律事務所 陳長文律師、李念祖律師

印刷　和楹印刷股份有限公司

一版一刷　2018年11月23日

定價　新台幣 400元

行政院新聞局局版北市業字第八〇號

國家圖書館出版品預行編目（CIP）資料

跟著山崎亮去充電：踏查英倫社區設計軌跡／山崎亮、studio-L 作；涂紋凰 譯－一版. --臺北市：
時報文化，2018.11--264面；13×21公分.--（人與土地；013）｜譯自：ユミユニテイデザインの
源流を訪ねて｜ISBN 978-957-13-7564-9（平裝）｜1.設計 2.文集 3.英國｜960.7｜107016221